INTRODUZIONE

Lavoro ispirato alla fotografia di Tanya Chalkin, ho affrontato Secret Life con la professionalità e il sangue freddo che un fotografo deve mantenere per affrontare un tema del genere. Non mi dilungherò moltissimo in quest'introduzione perché le foto sono molto chiare e in questi casi il silenzio vale più di mille parole. Ho desiderato per moltissimo tempo realizzare uno shooting a sfondo lesbo, scattando con due donne in studio e finalmente ecco realizzato il sogno. Un risultato che mi soddisfa pienamente e spero che lo siano anche i lettori. Ho introdotto questo tema di frequente nelle mie pubblicazioni (per esempio in Girls of Wrath) e nel mio film "Slasher" ma tra queste pagine ho potuto inserire ciò che ritengo più eccitante nel rapporto intimo tra due donne.
Buona visione.

James Garofalo

Di James Garofalo

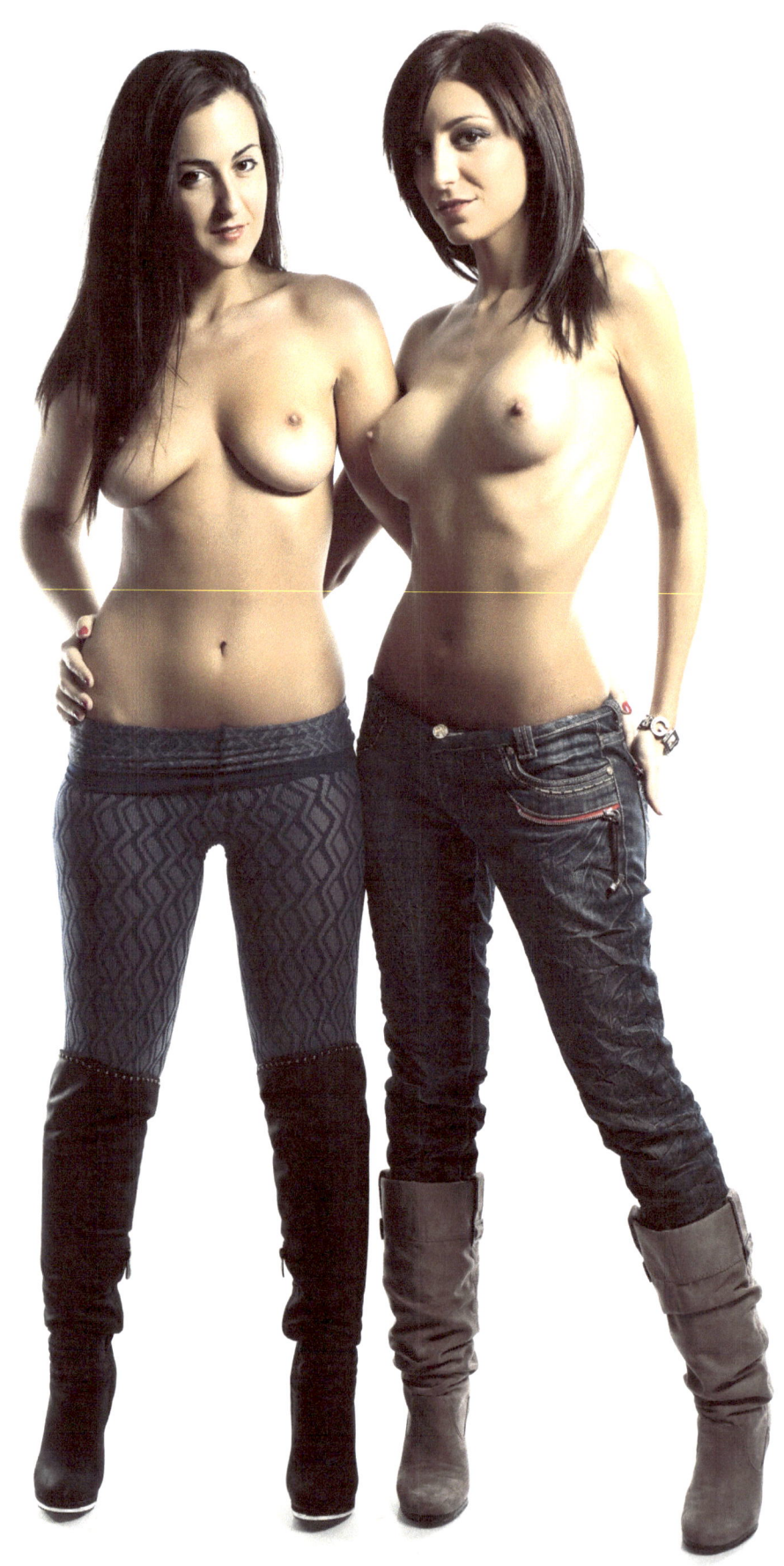

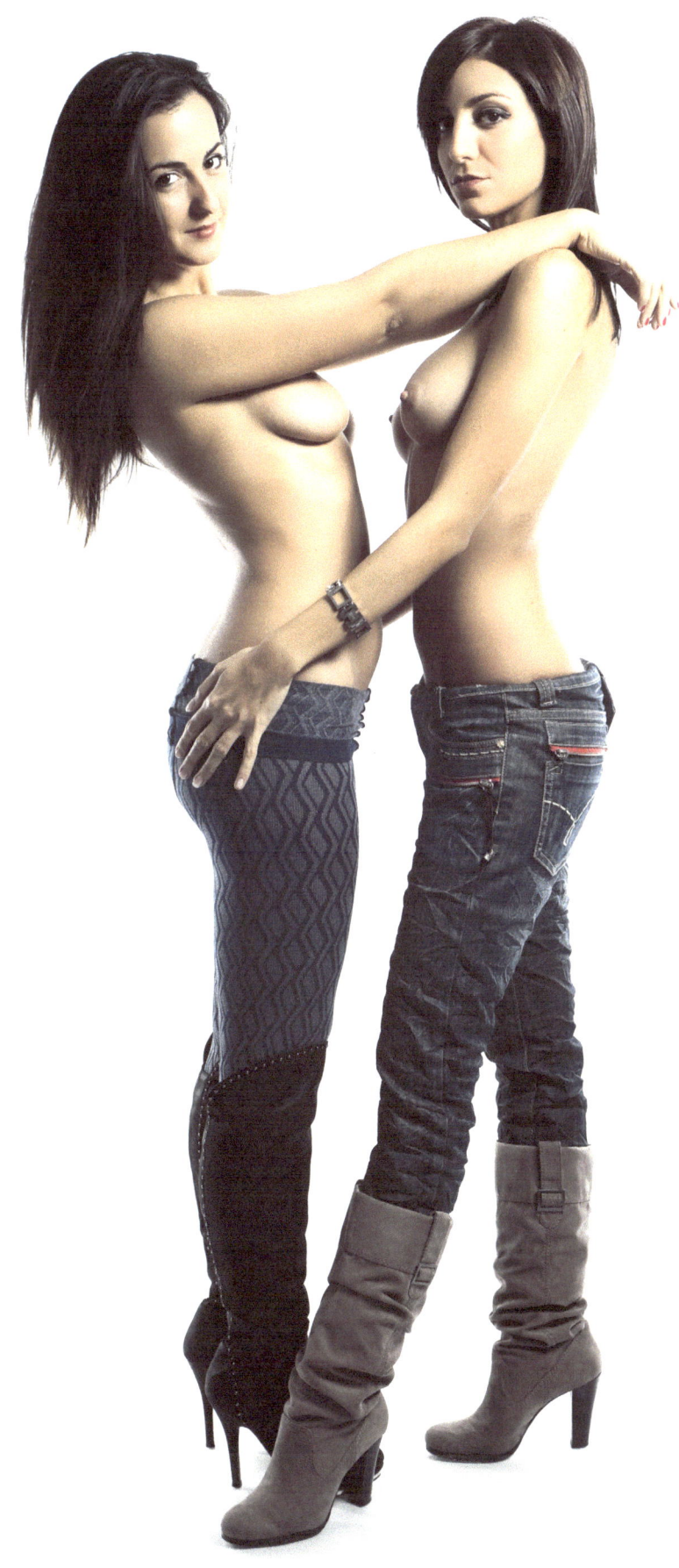

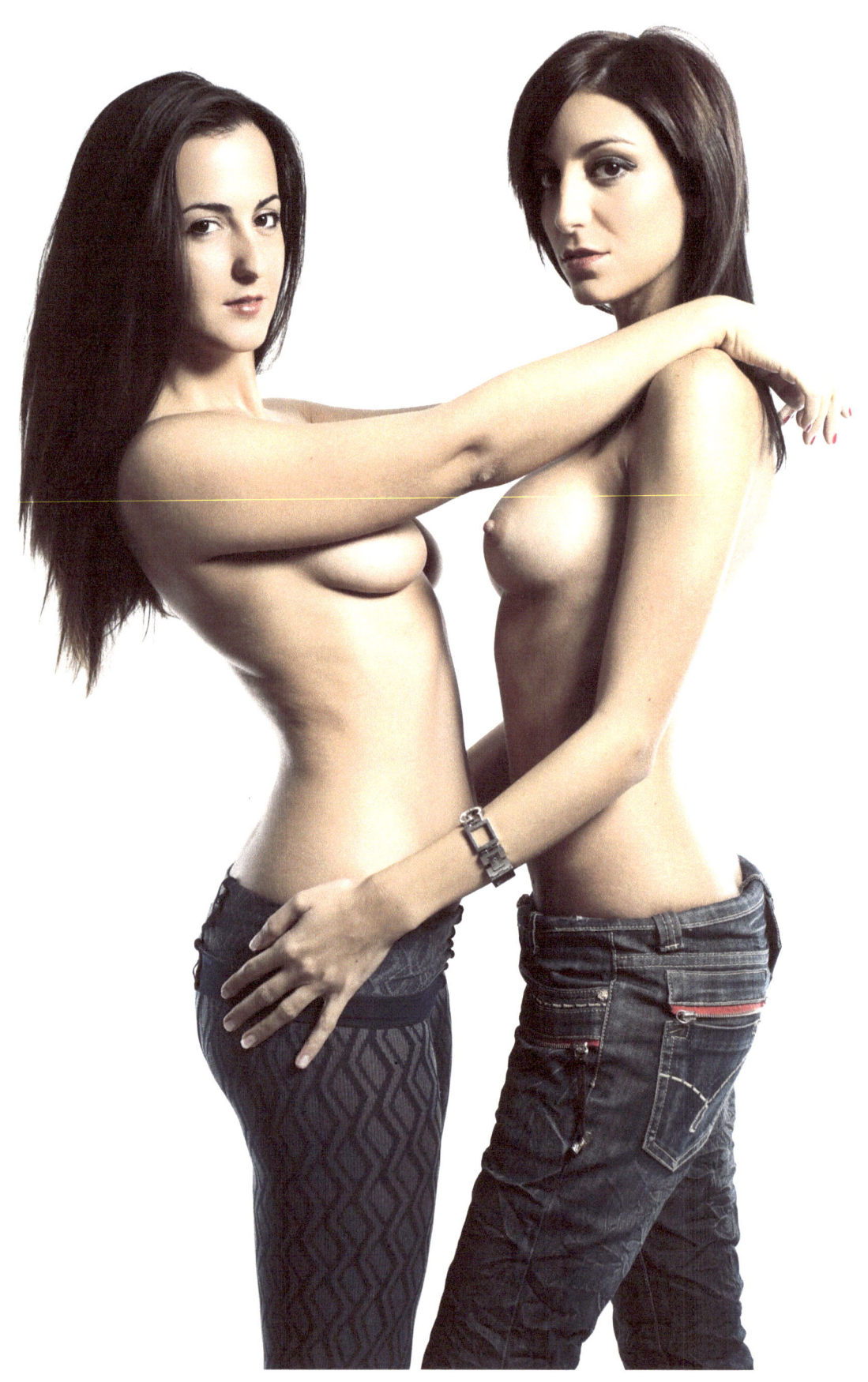

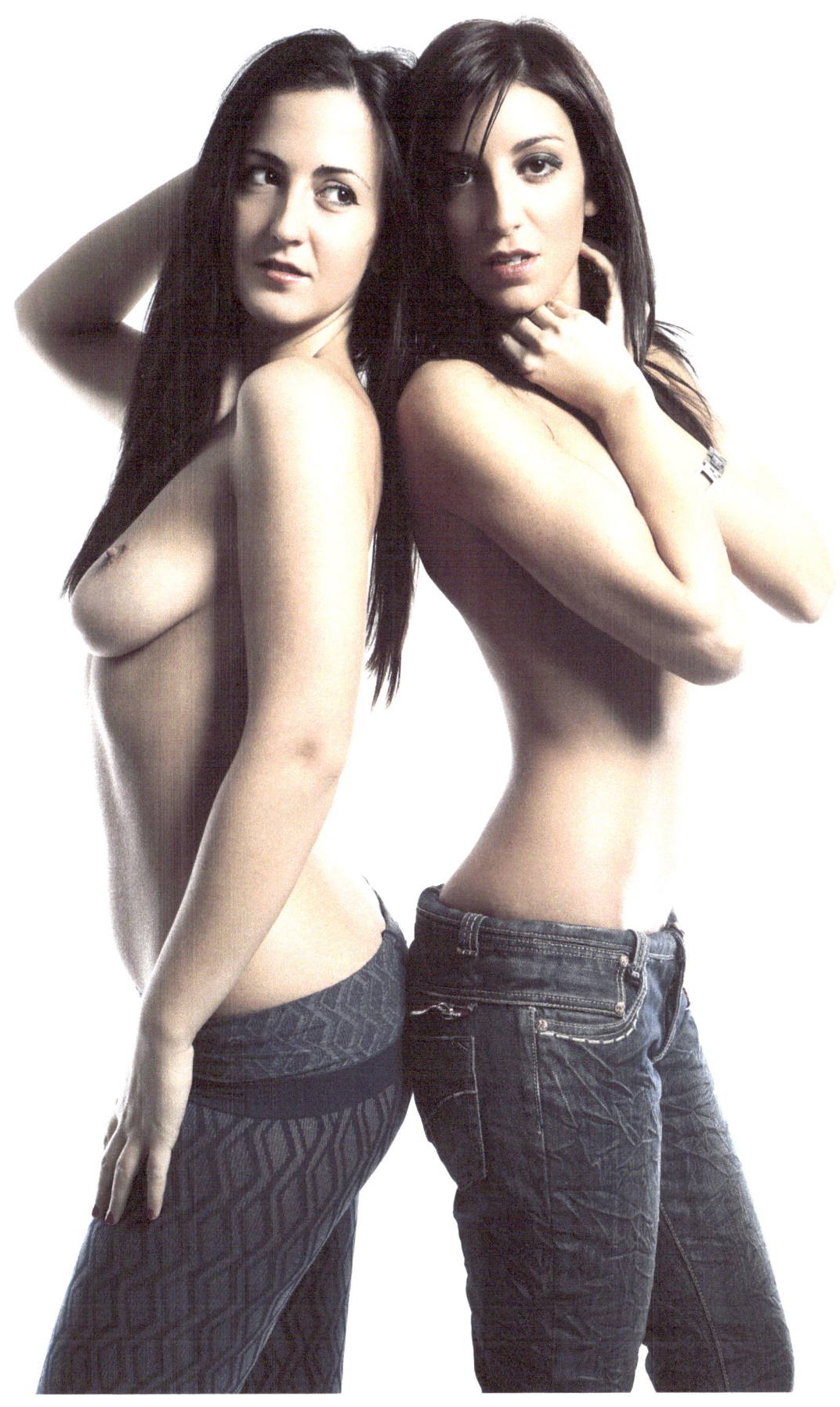

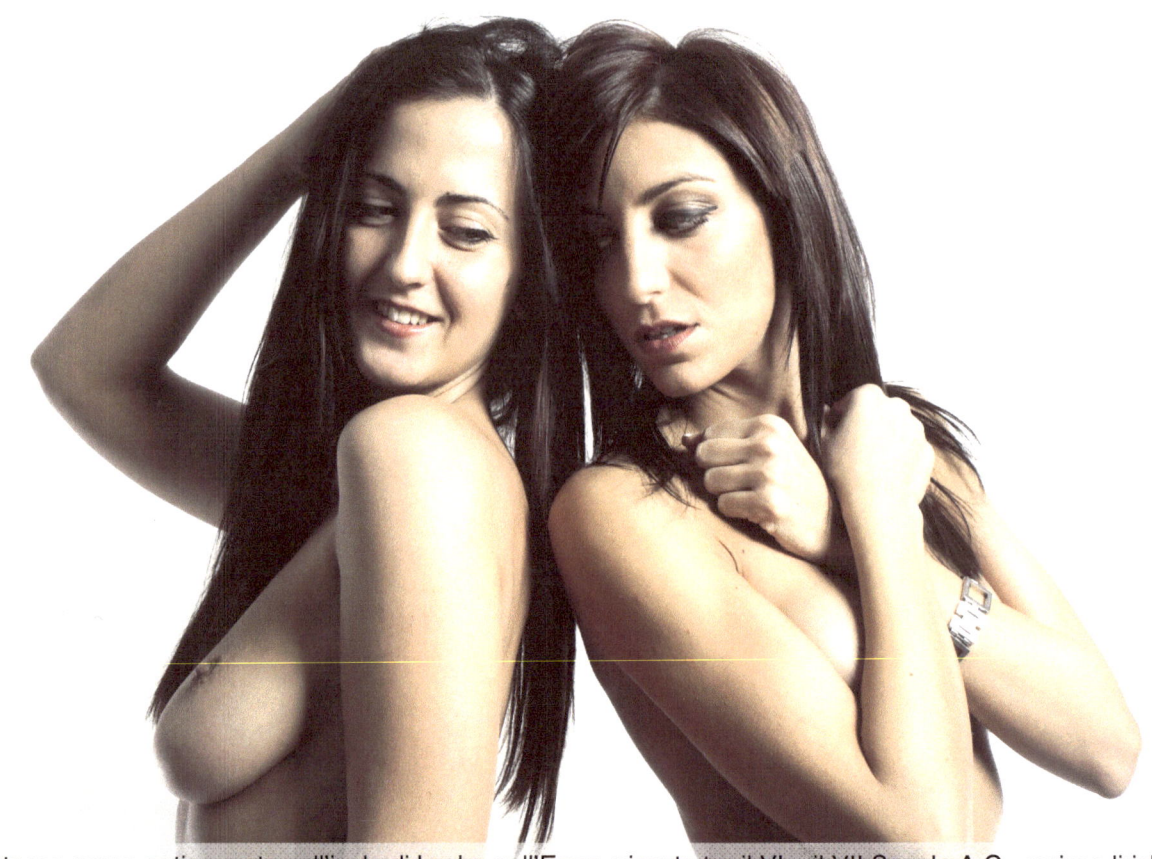

Saffo, poetessa greca antica, nata nell'isola di Lesbo nell'Egeo, vissuta tra il VI e il VII Secolo A.C., scrisse liriche che alludono a rapporti di tipo omosessuale con le sue giovani studenti.

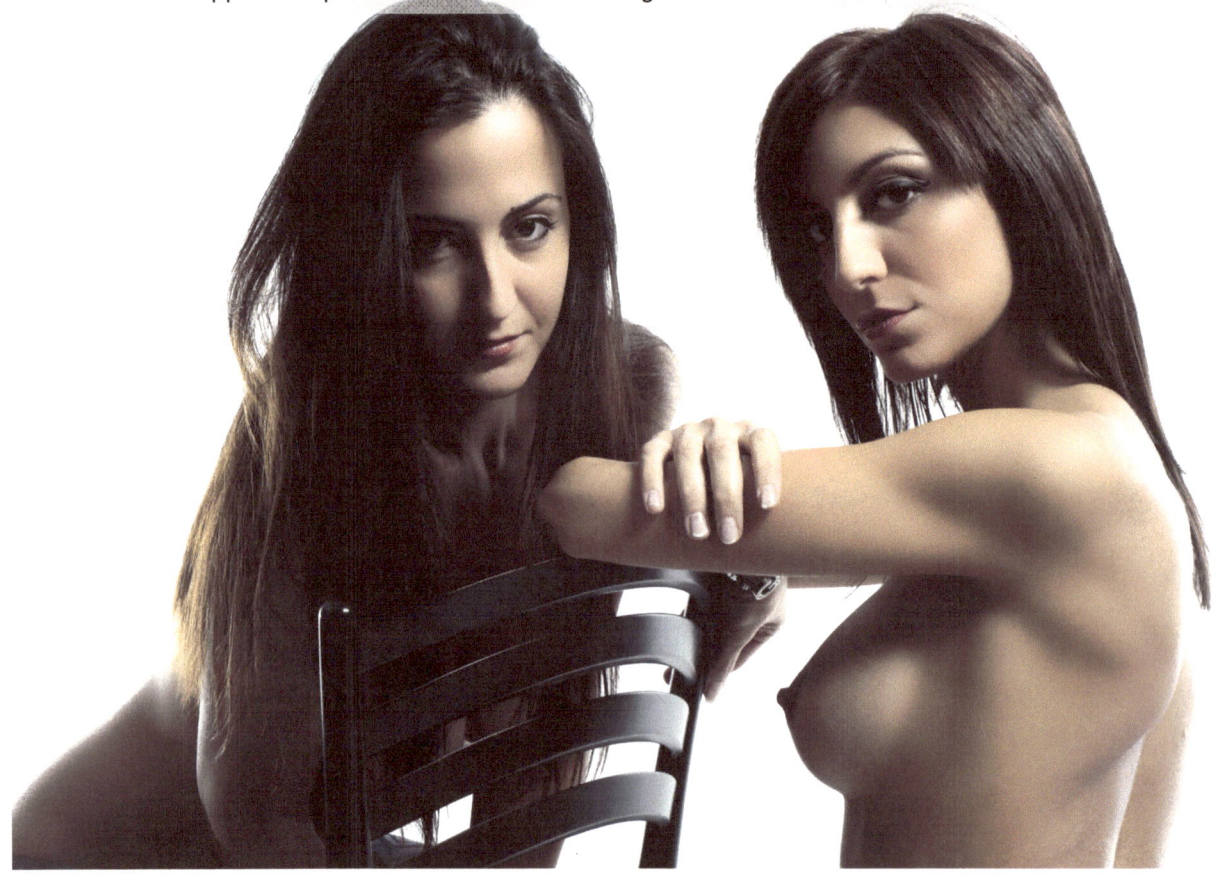

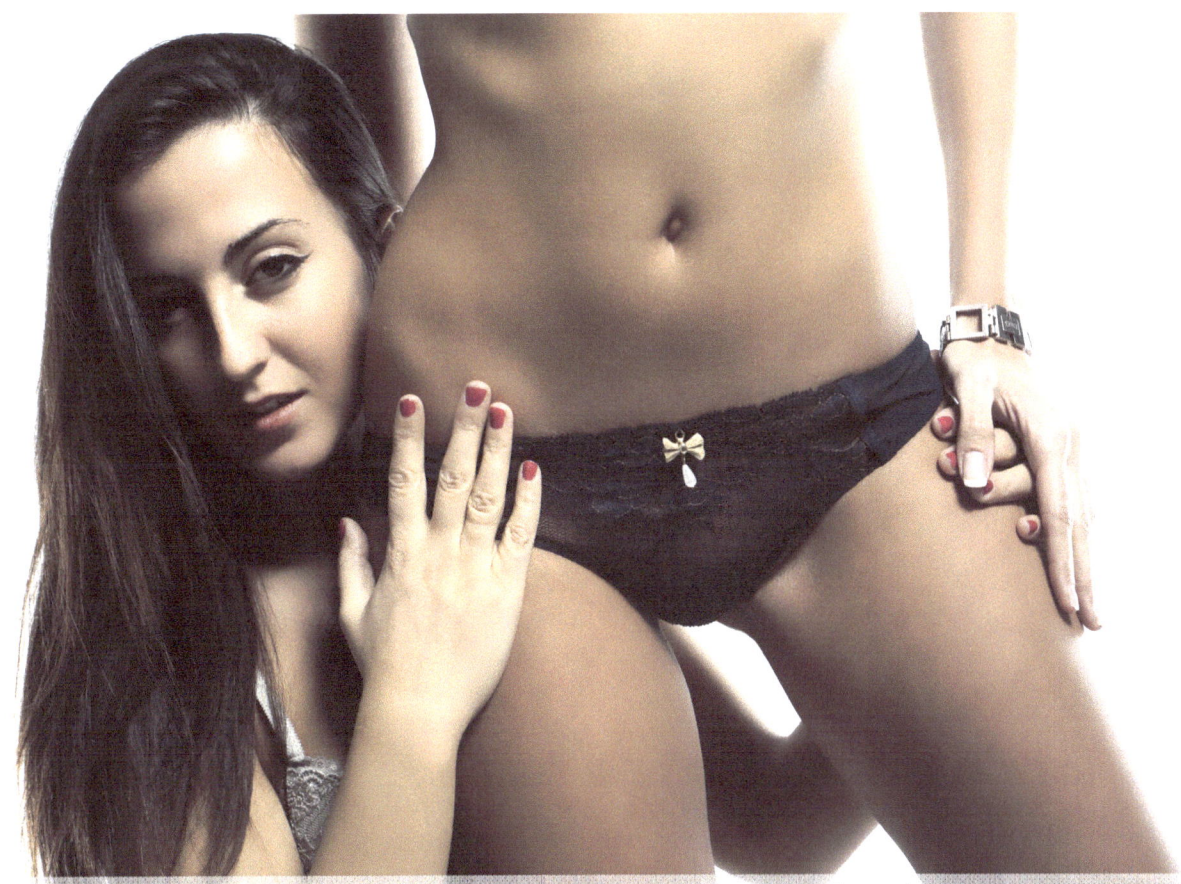

A lei dedico questo libro. Chissà come avrebbe accolto uno shooting fotografico di questo genere e che cosa ne avrebbe scritto nelle sue liriche...

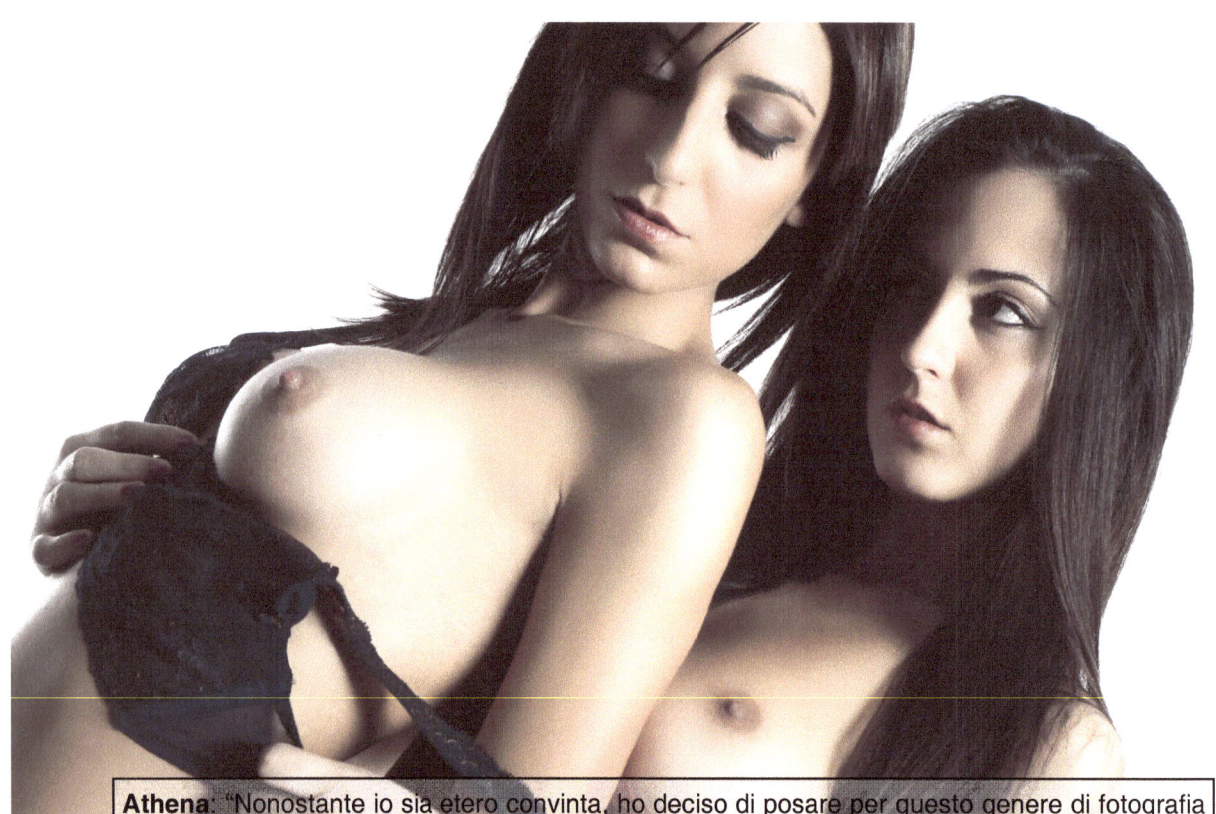

Athena: "Nonostante io sia etero convinta, ho deciso di posare per questo genere di fotografia per dare l'esempio a tutti che non bisogna più avere pregiudizi sulle scelte sessuali. Dopo un esame e un giudizio critico su sé stessi, possiamo pensare di essere in grado di giudicare gli altri. E' stato divertente interpretare questo ruolo e, nonostante non lo senta mio, spero di averlo fatto al meglio".

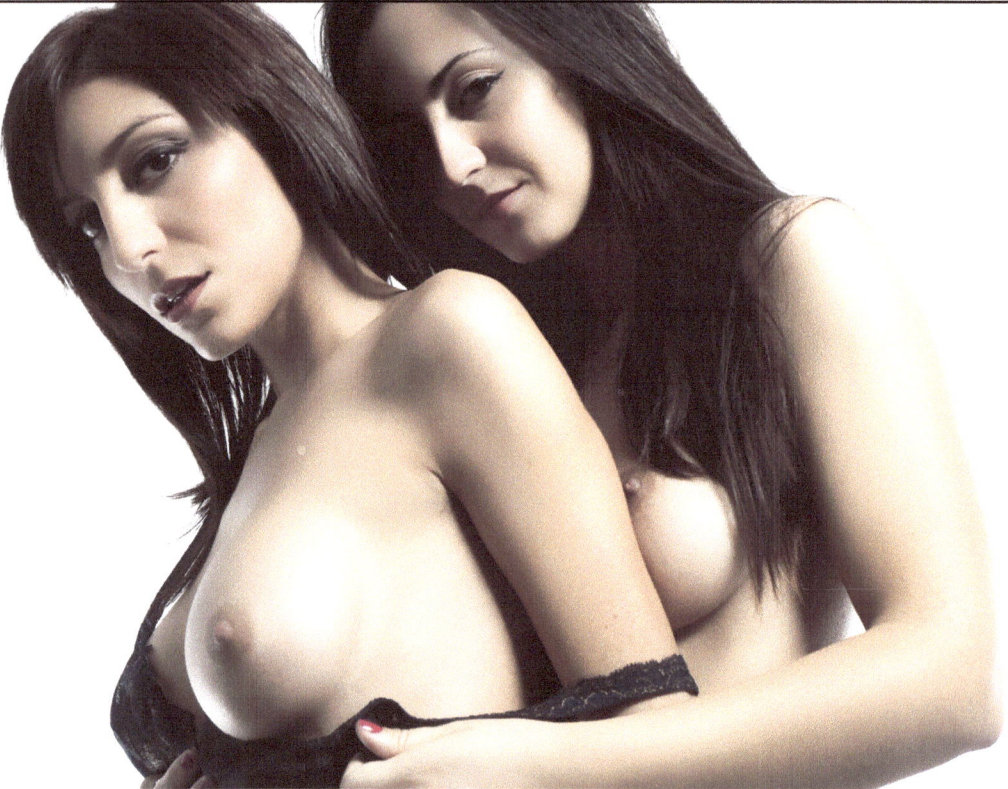

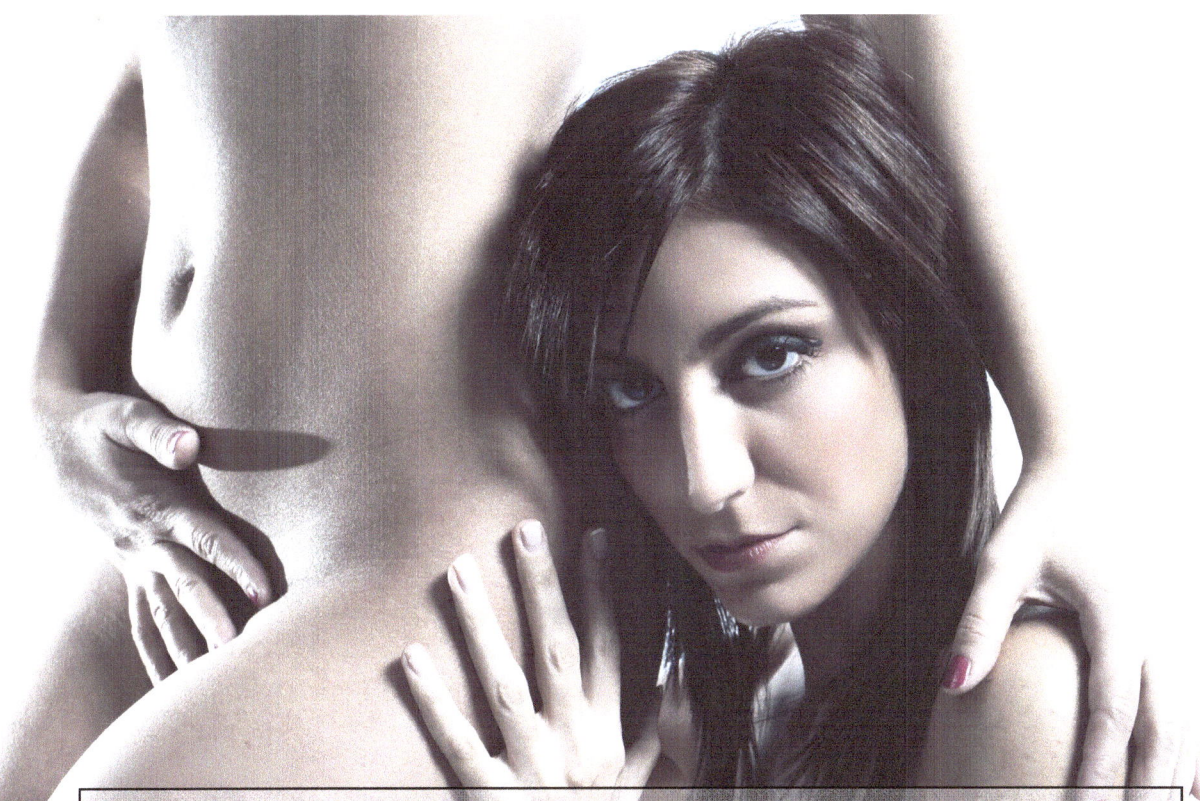

Samanta: "E' stato emozionante immergersi nel mondo lesbo cercando di realizzare ottimi scatti in studio. Premettendo che sono etero, è stato curioso cimentarsi in quel ruolo dimostrando quanto sia femminile ed elegante il corpo di una donna che ama lo stesso sesso.".

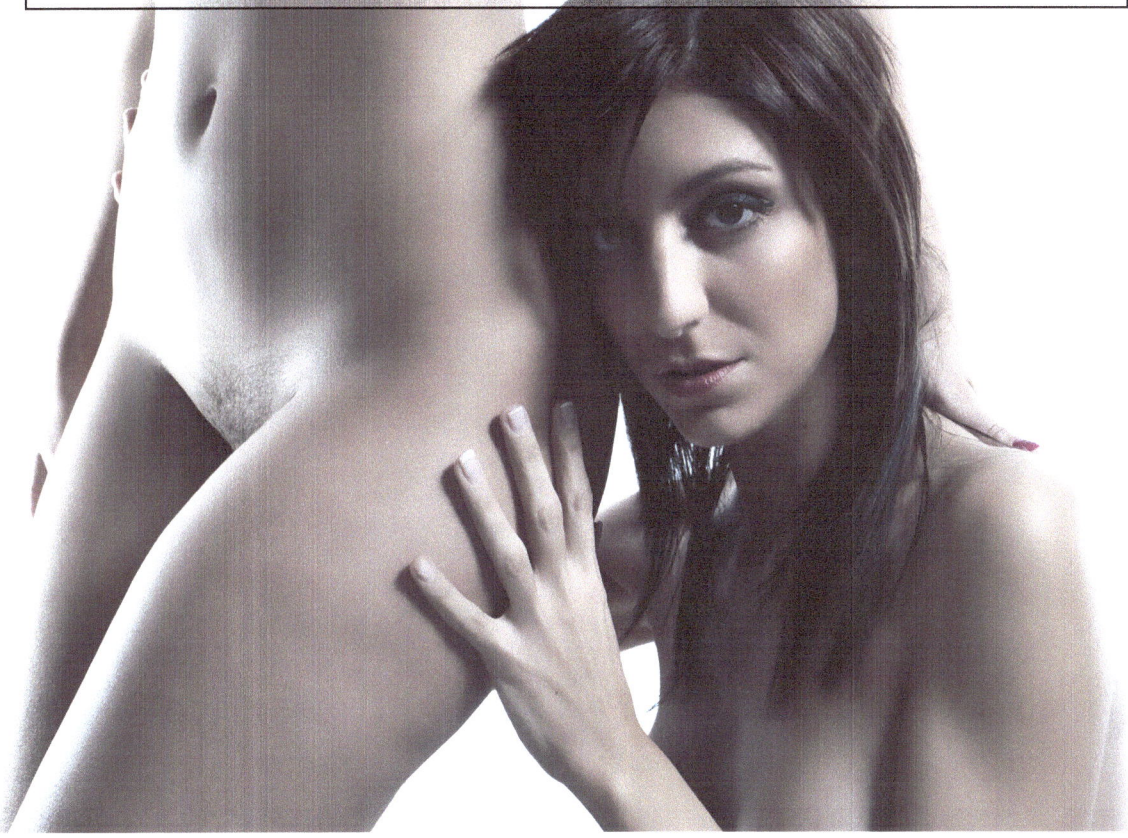

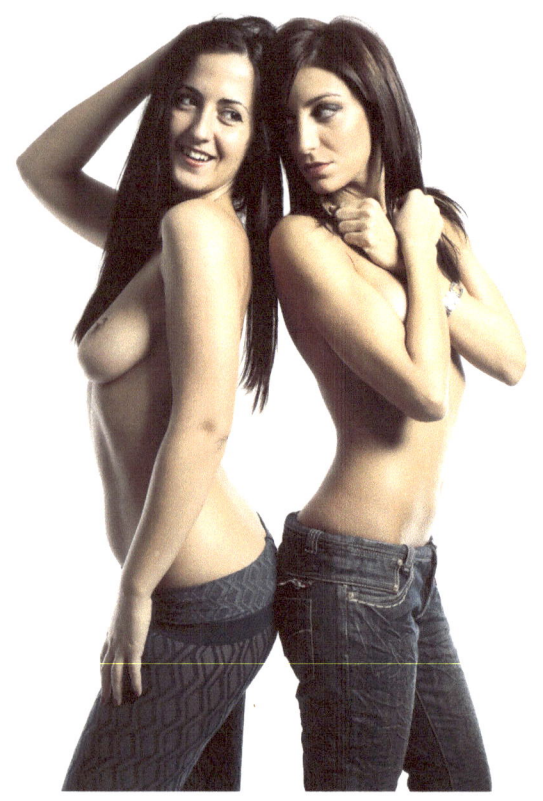
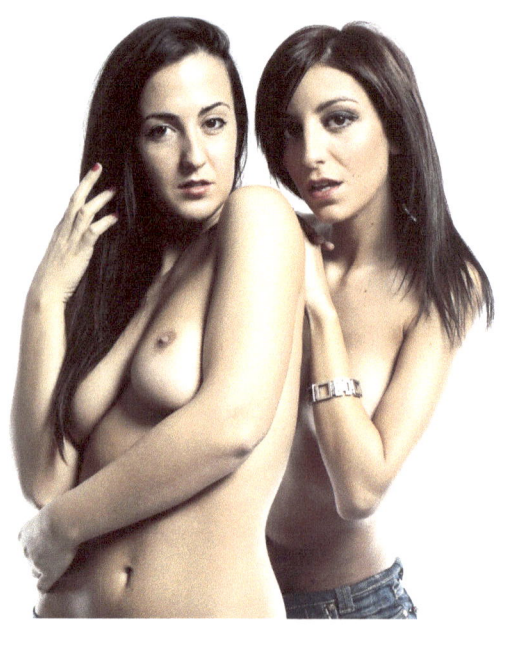
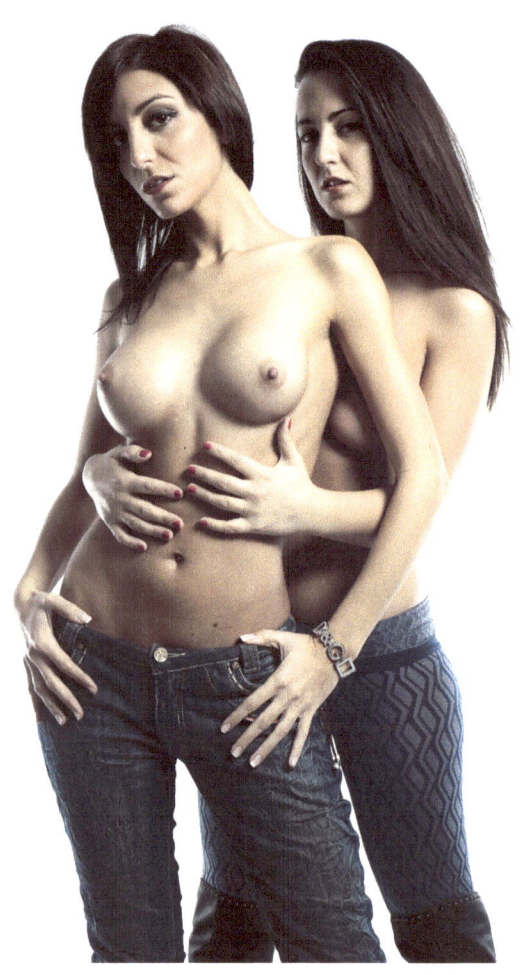
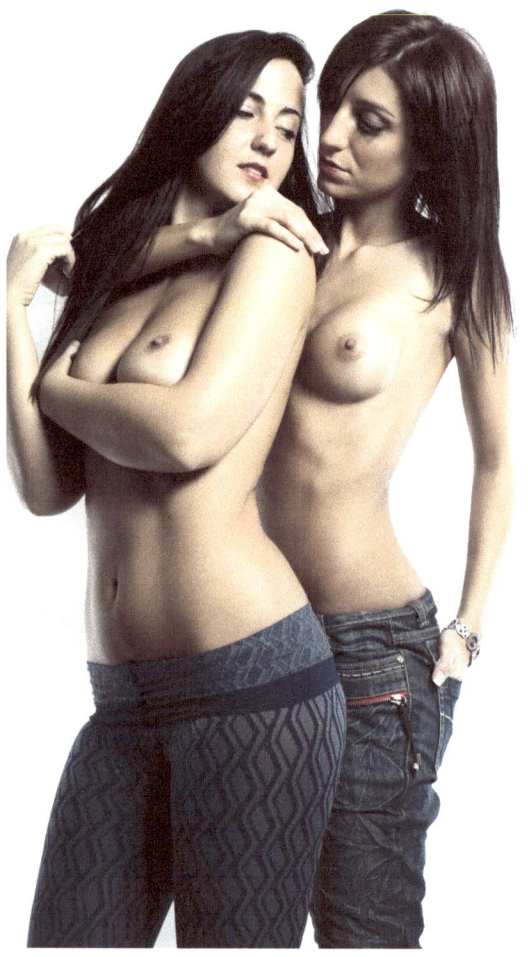

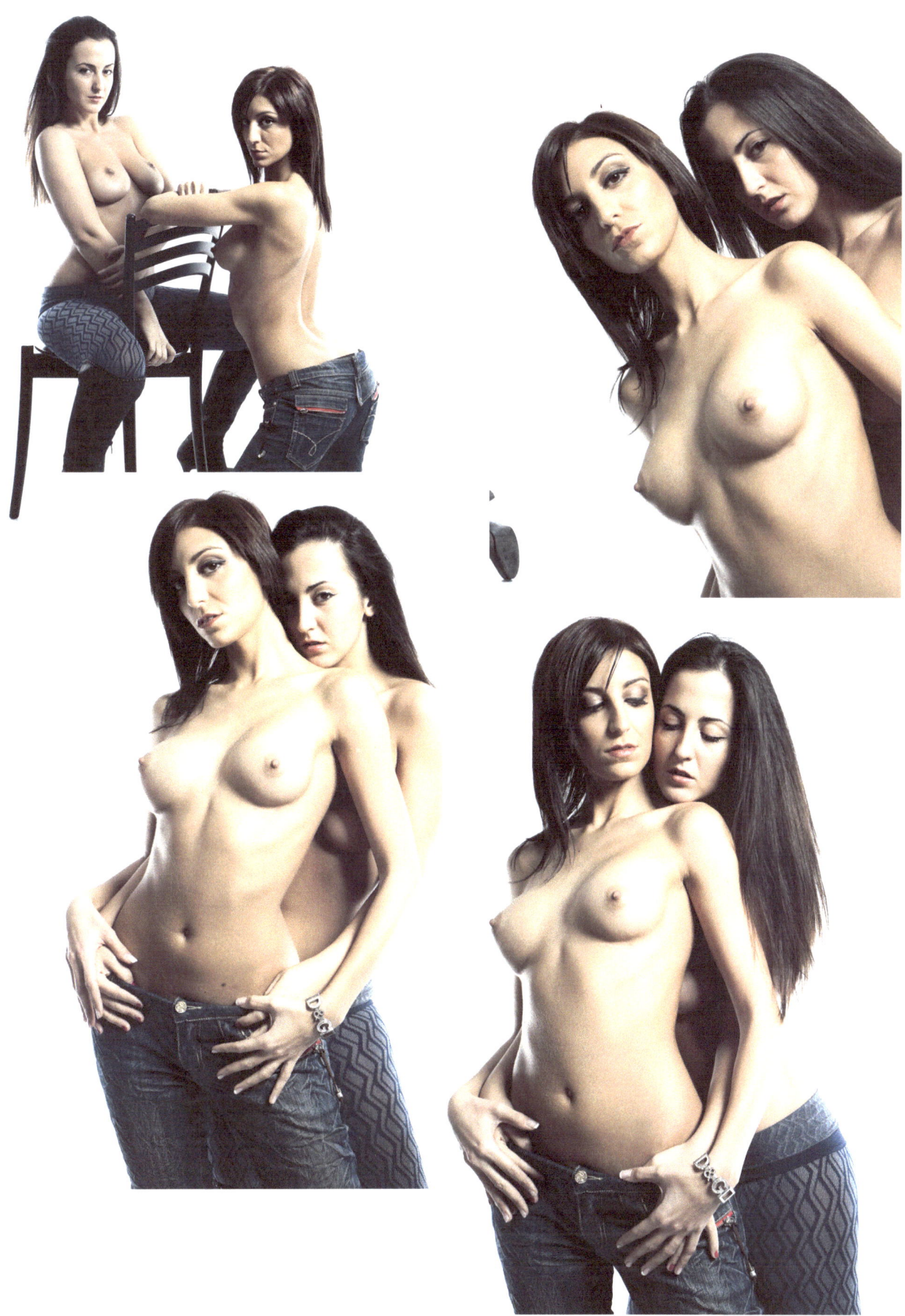

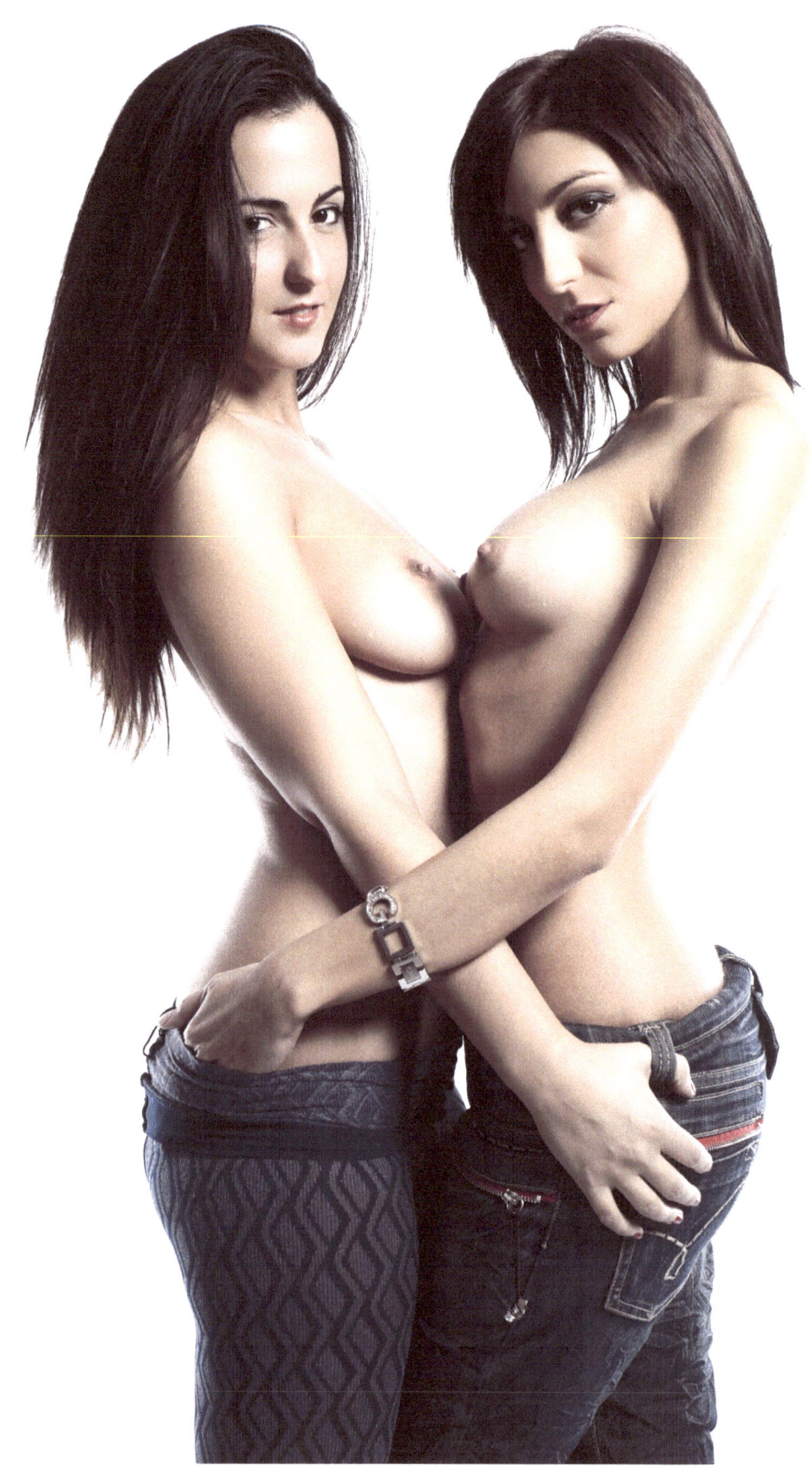

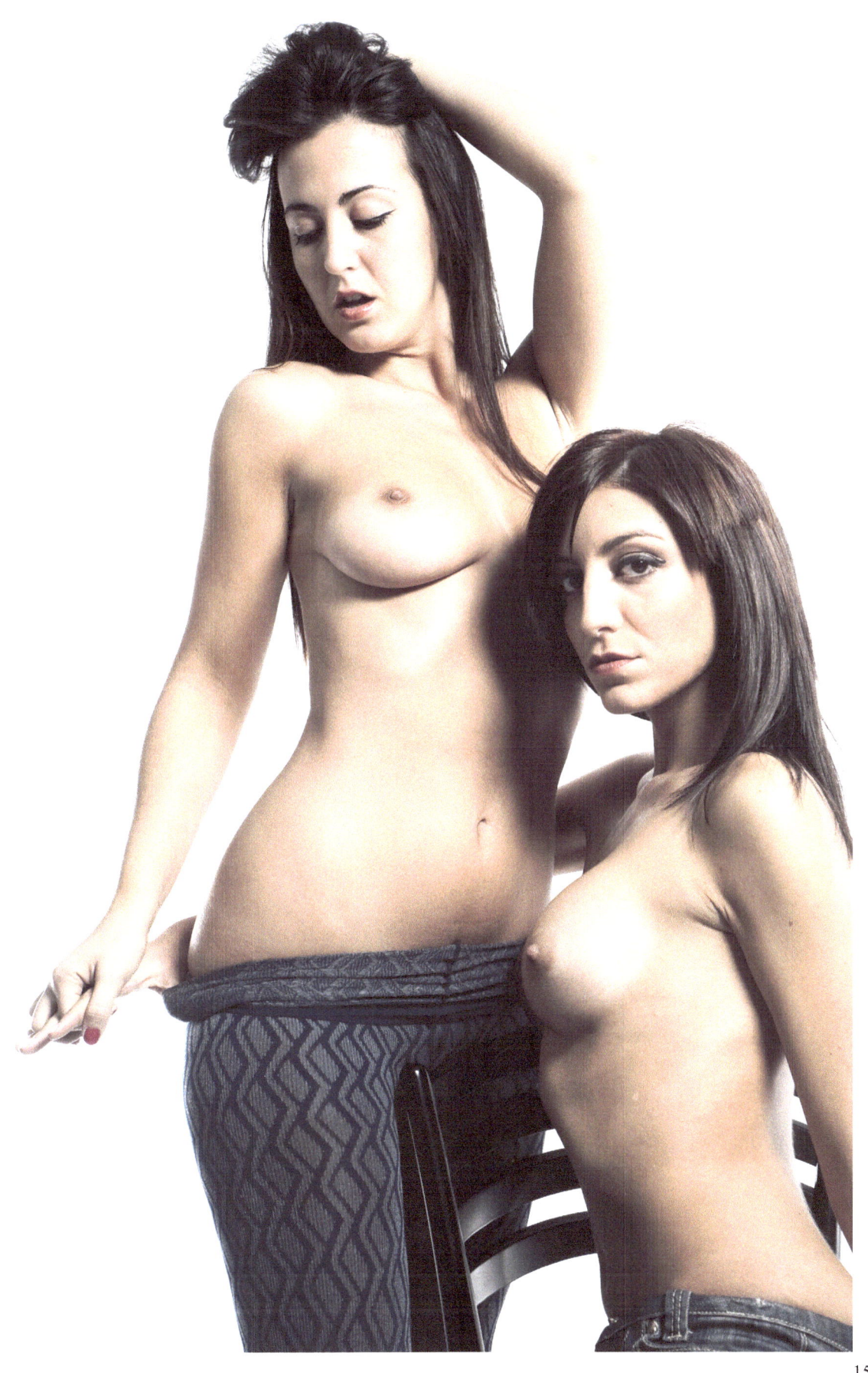

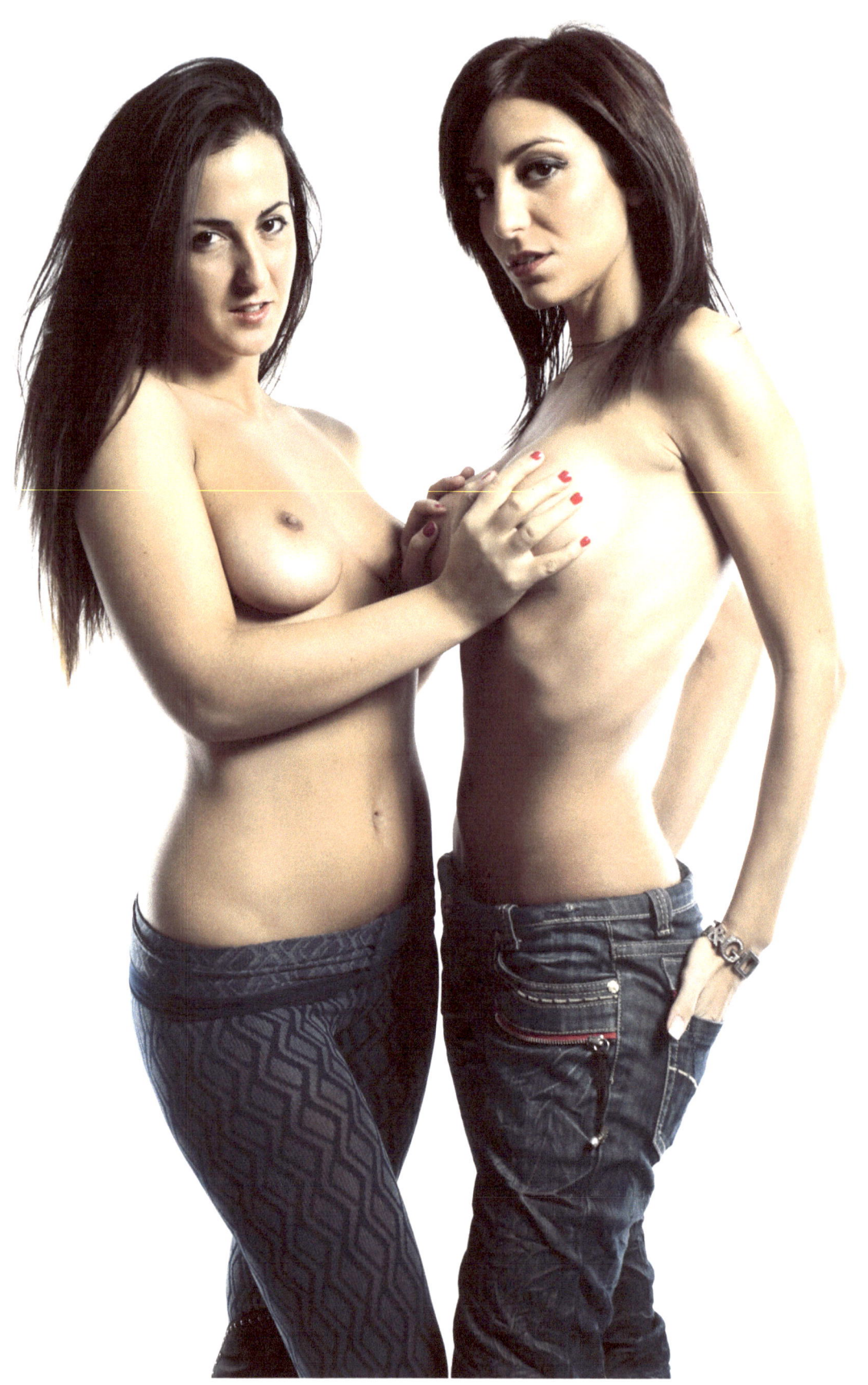

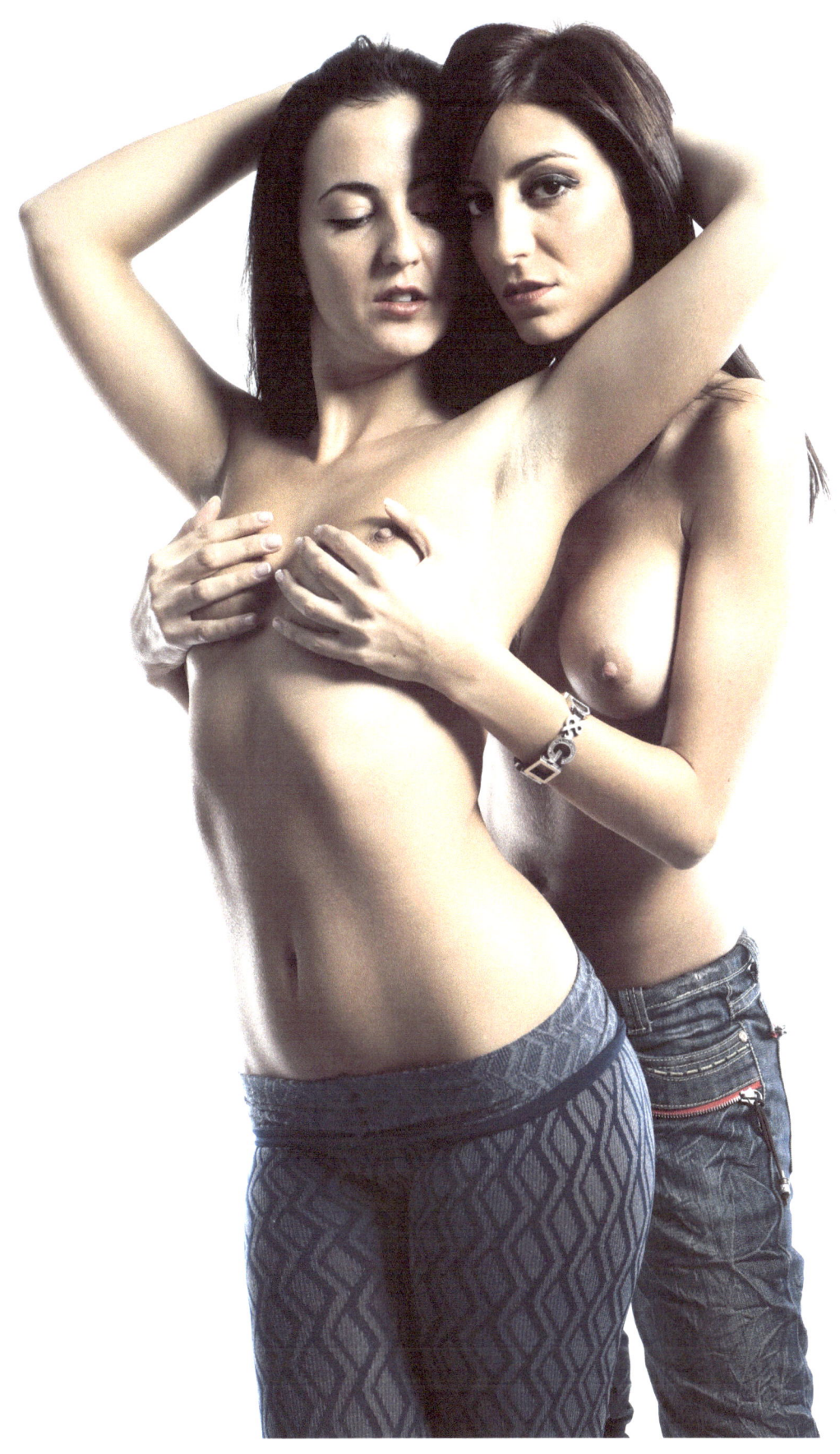

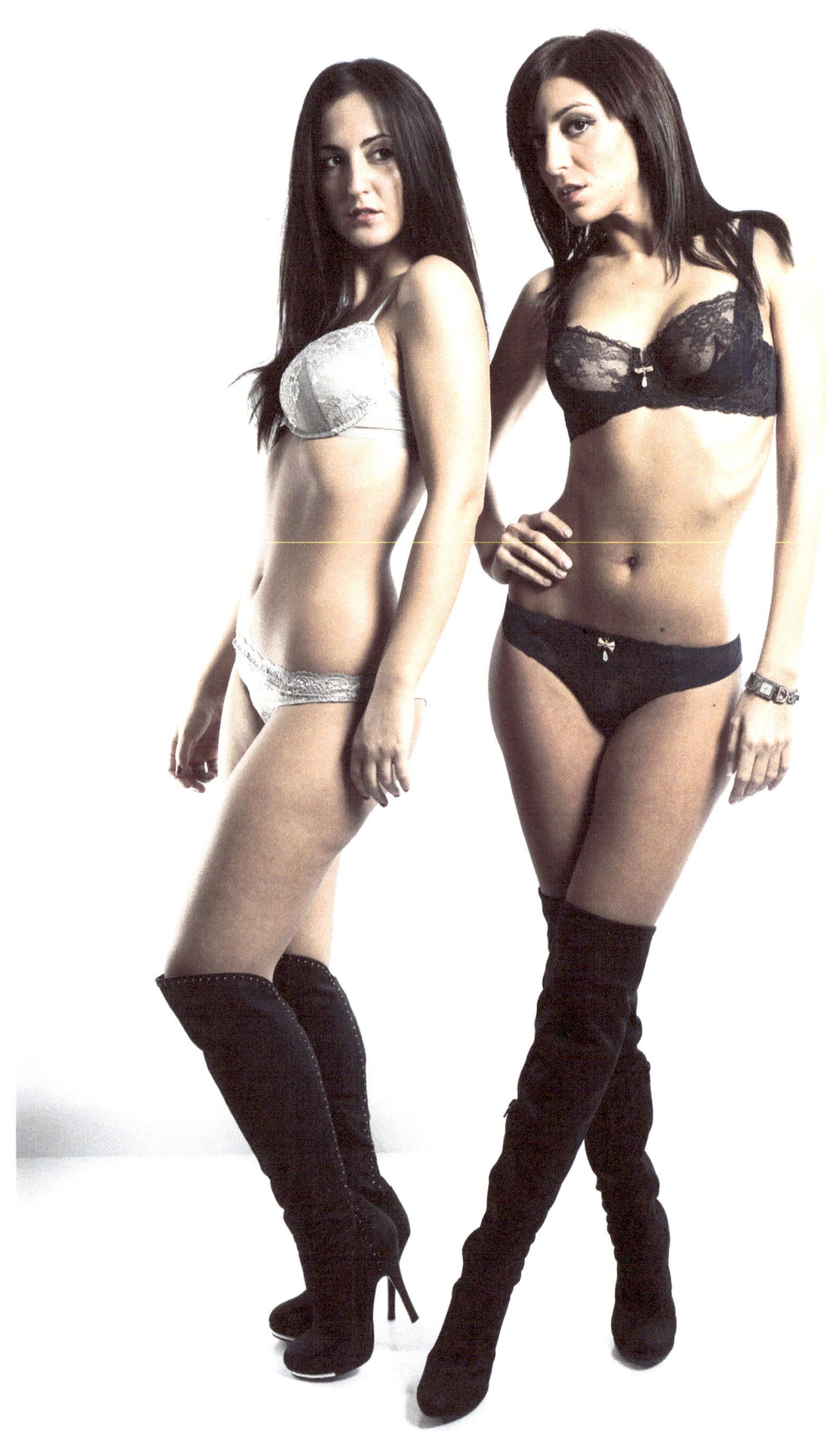

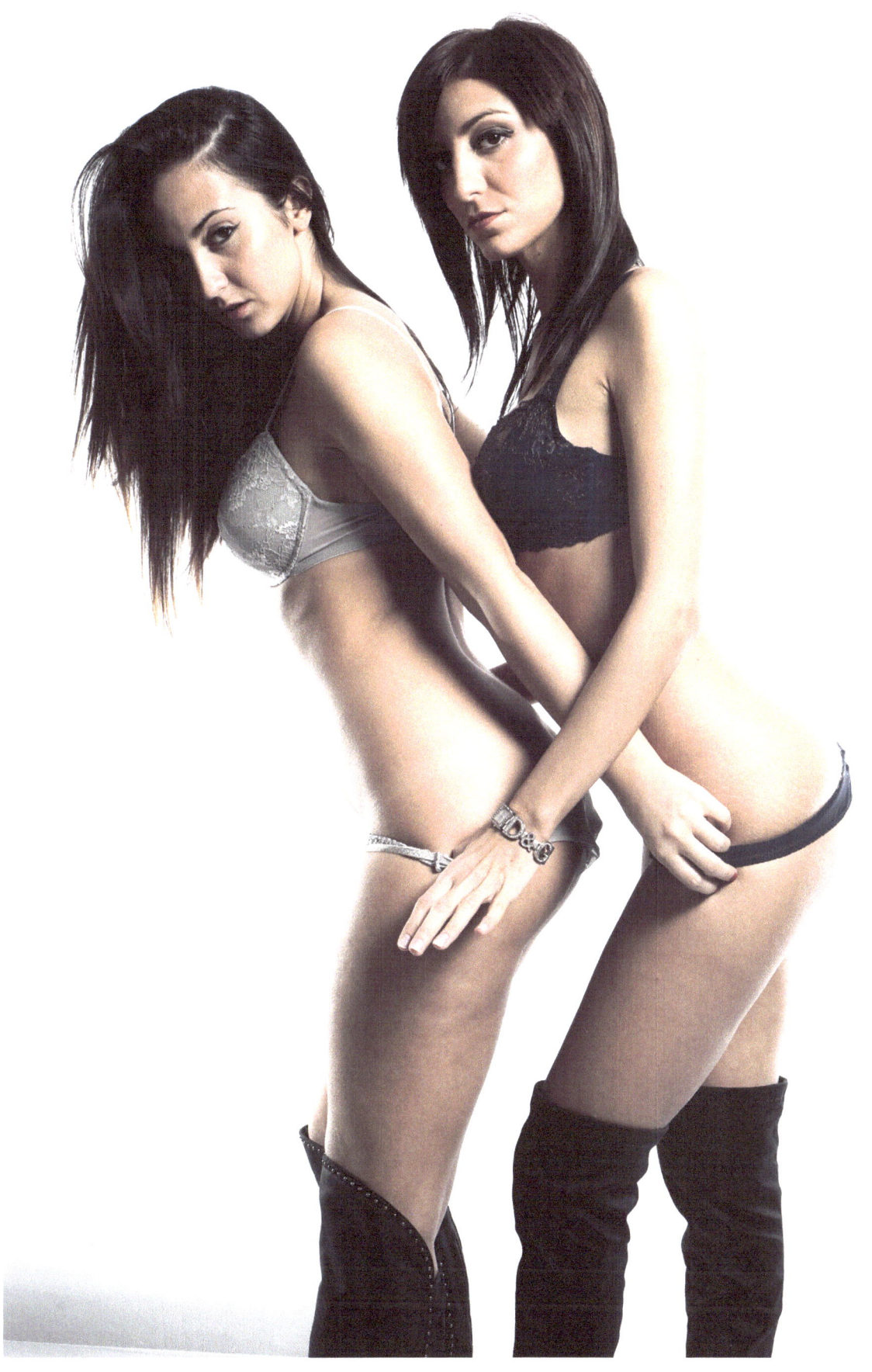

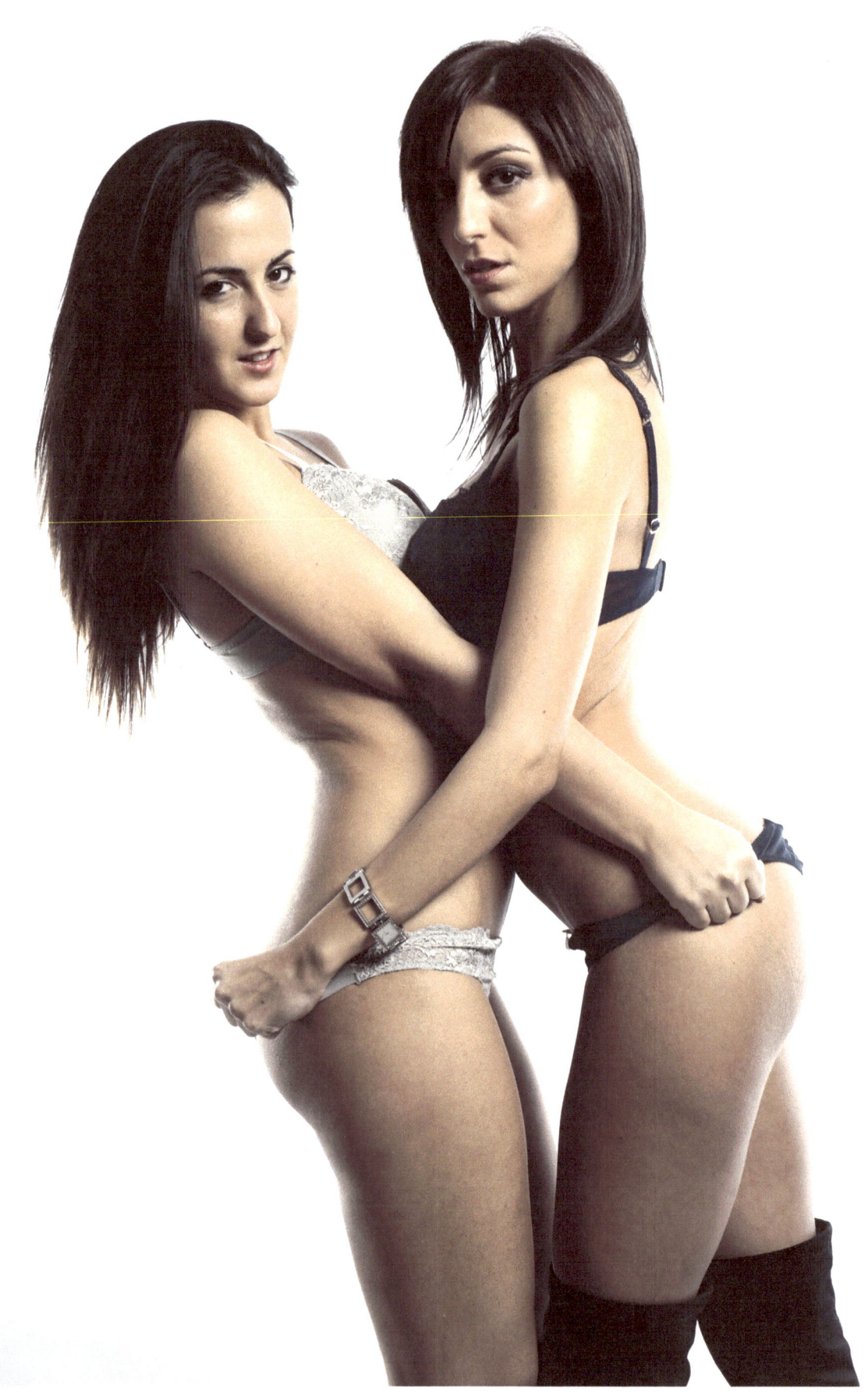

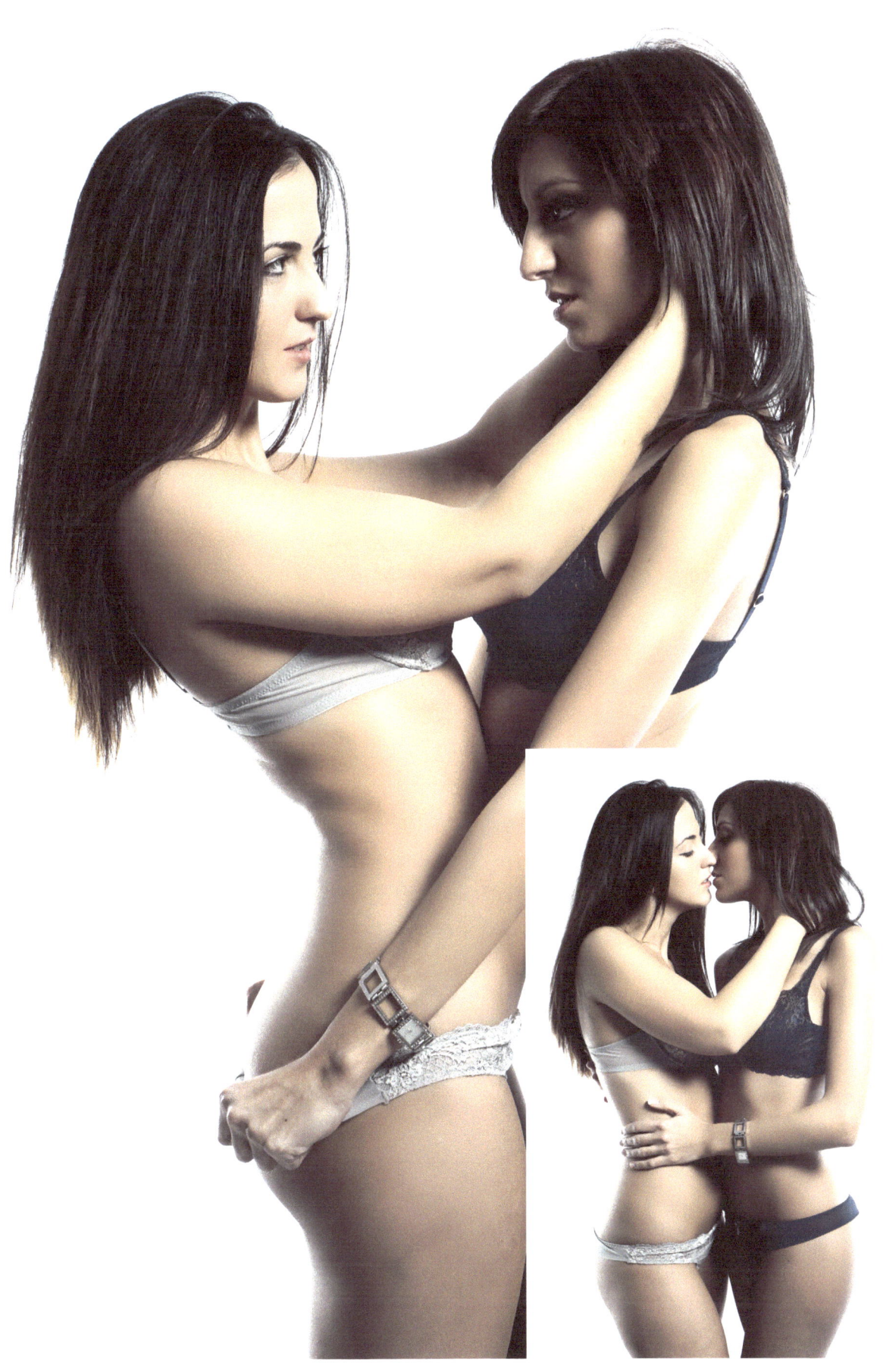

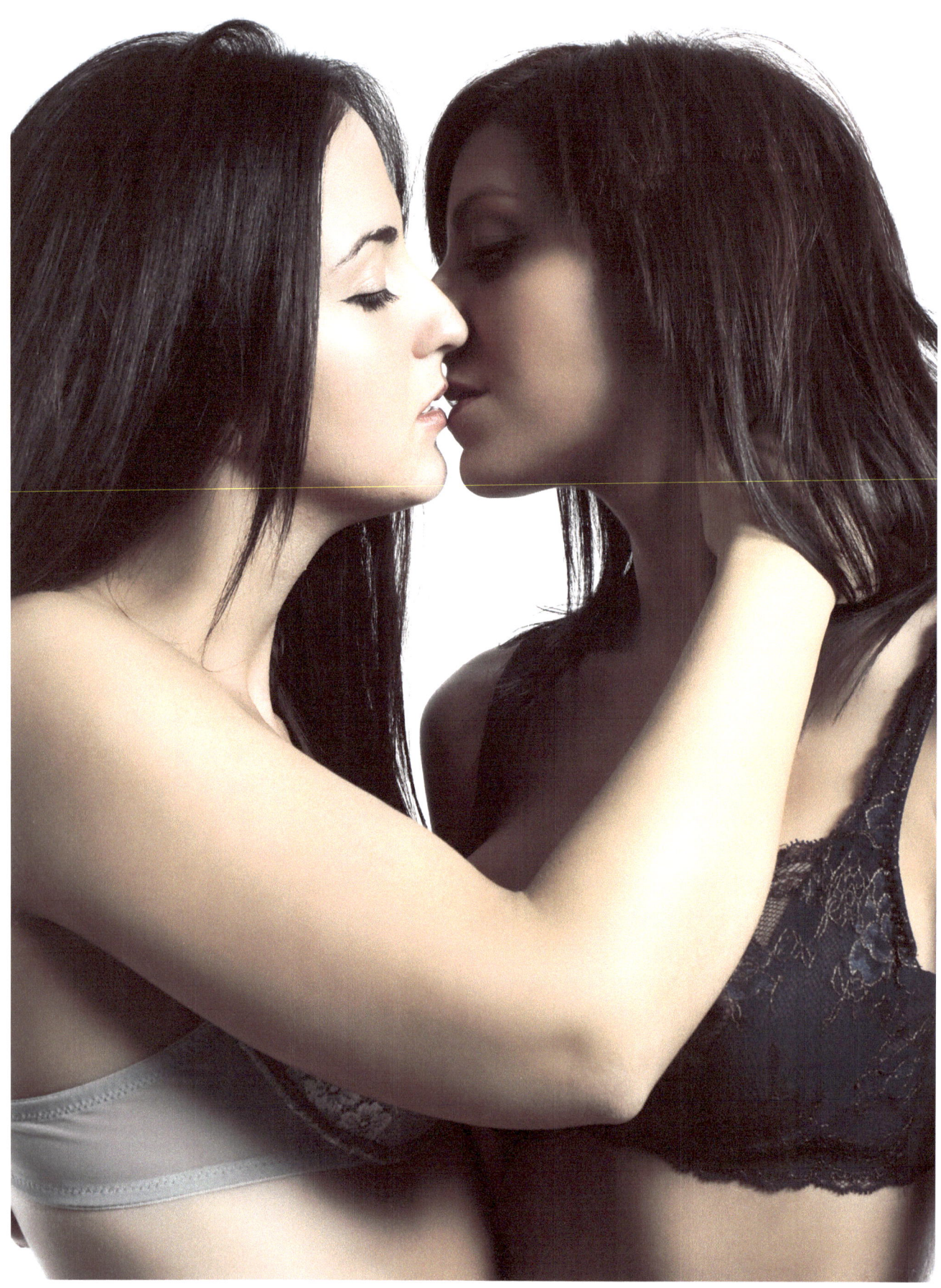

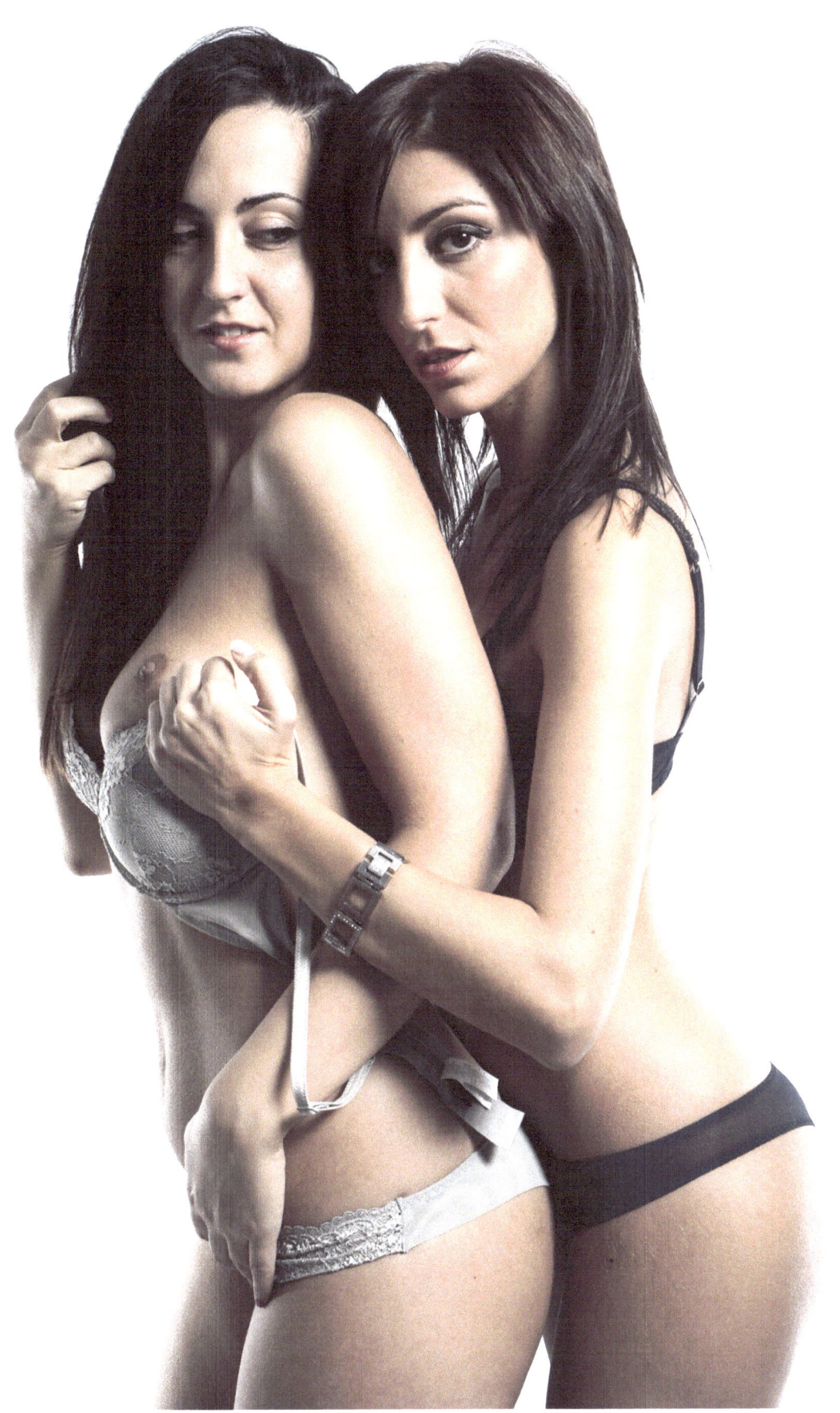

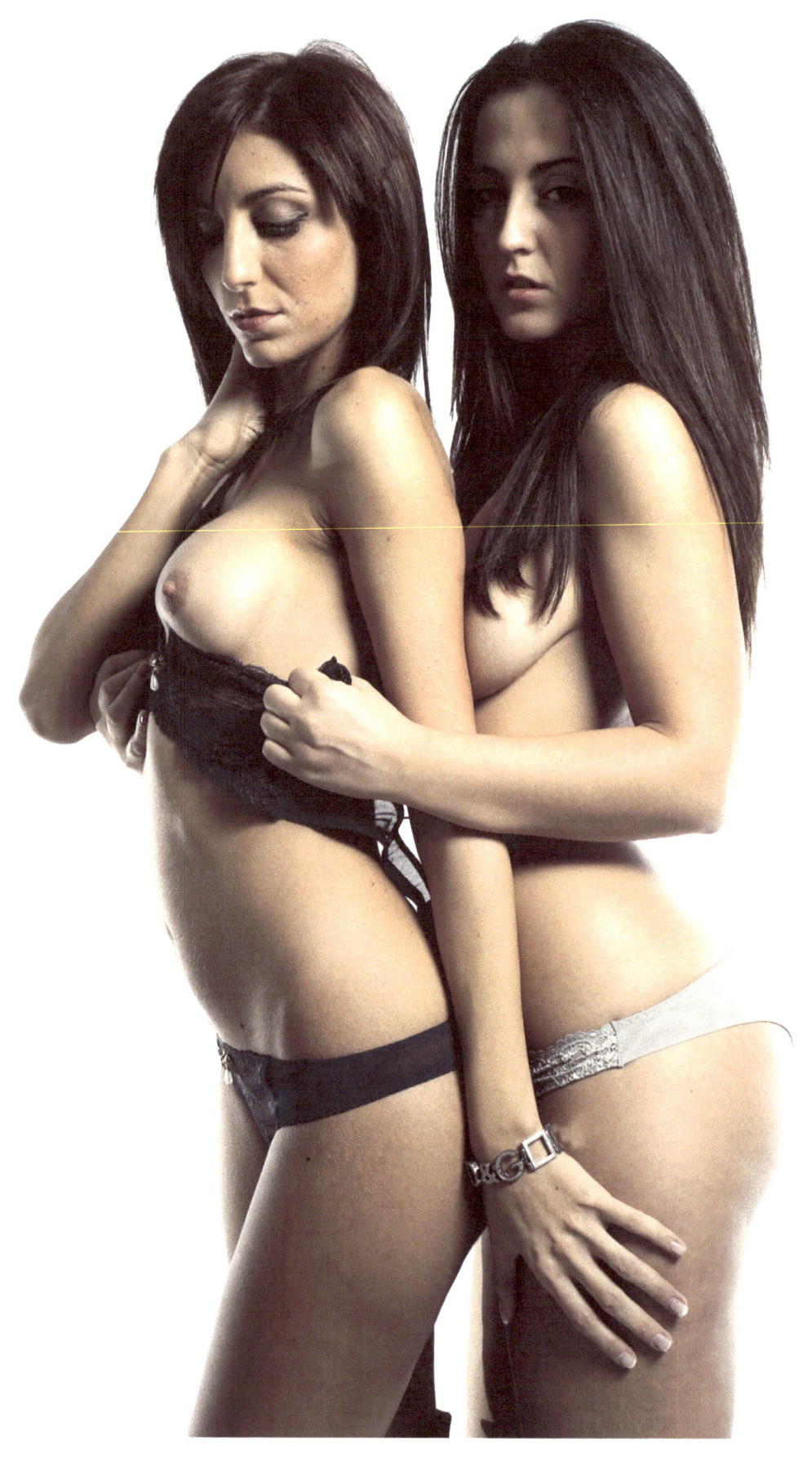

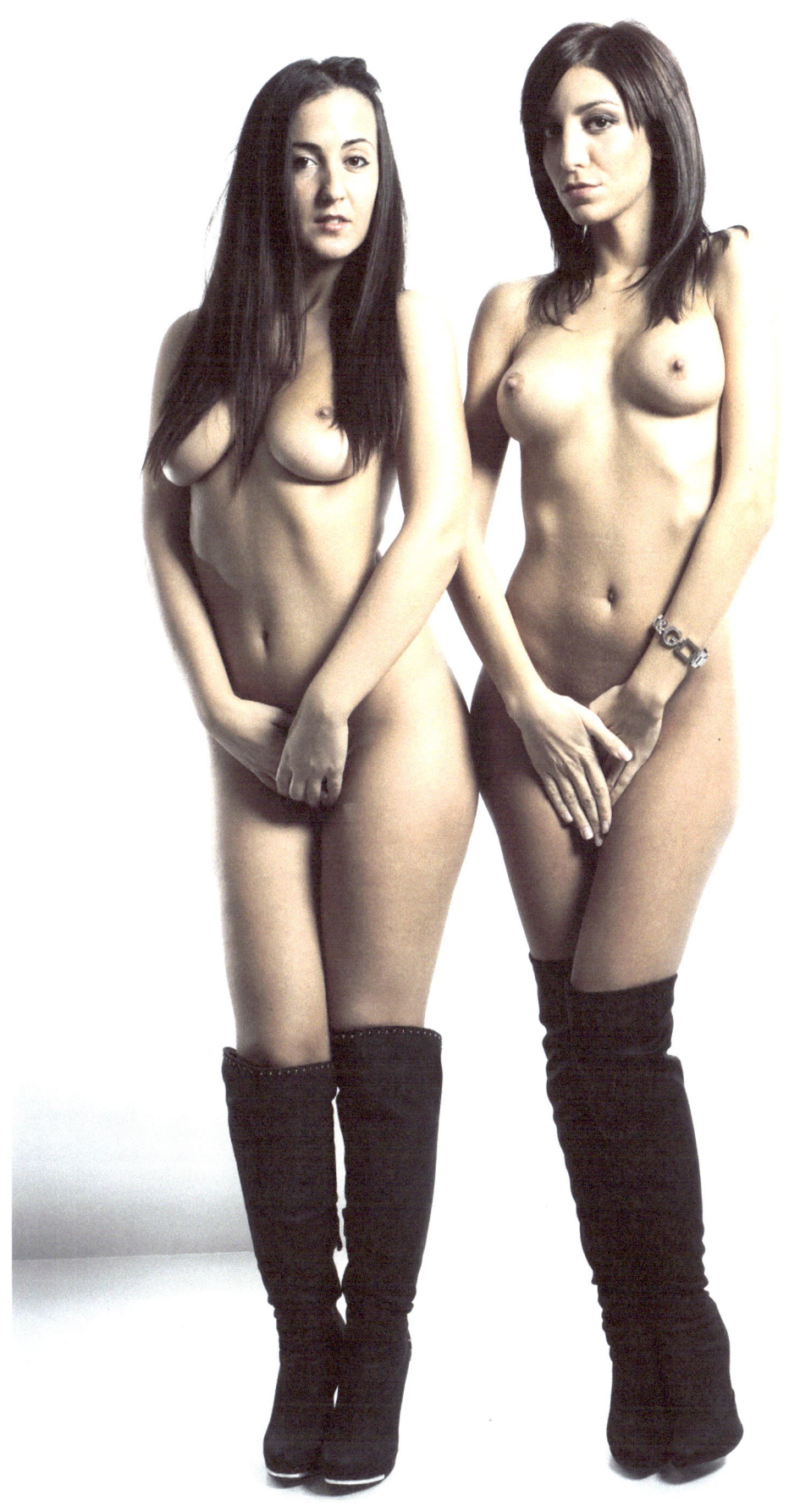

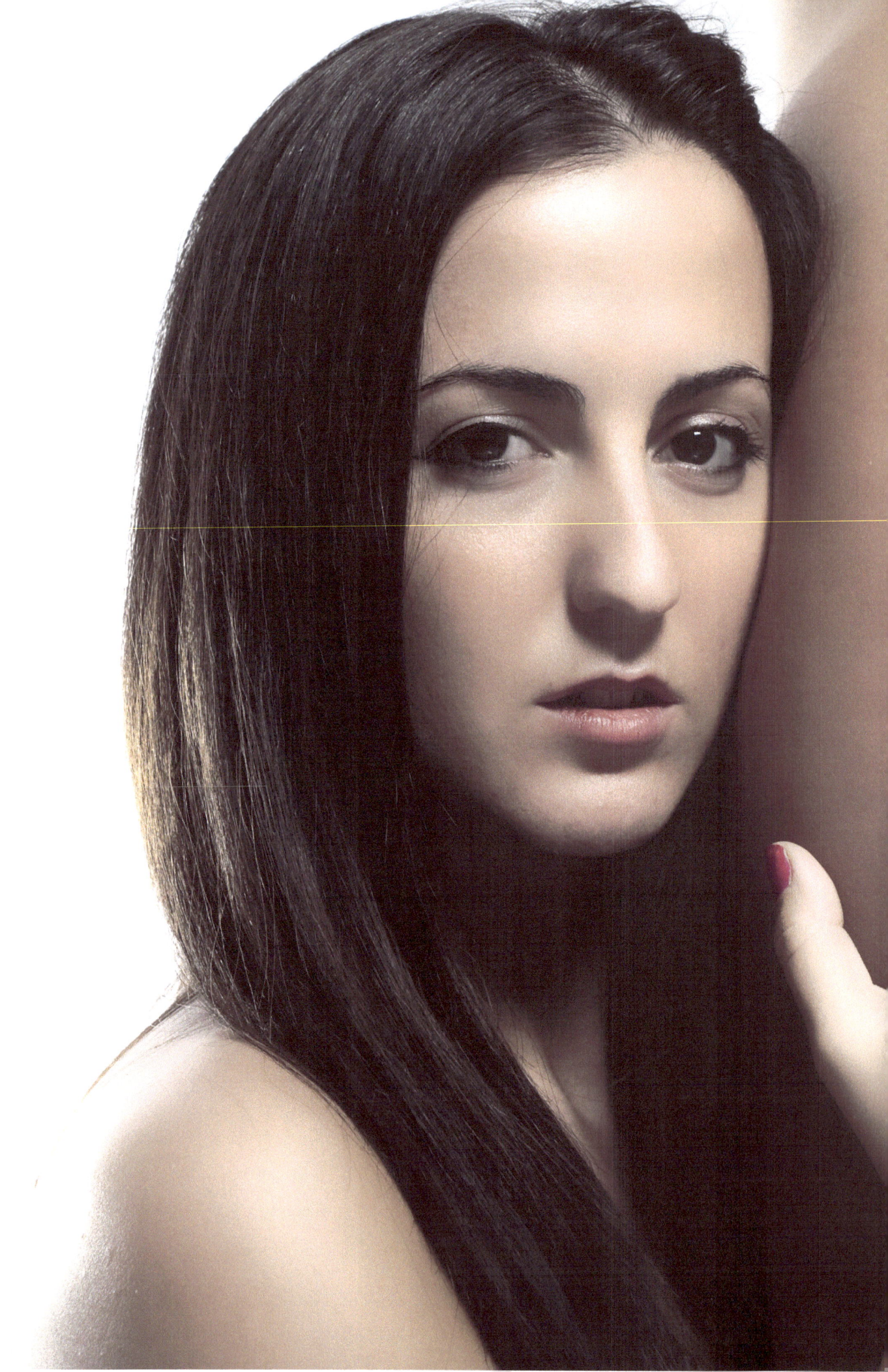

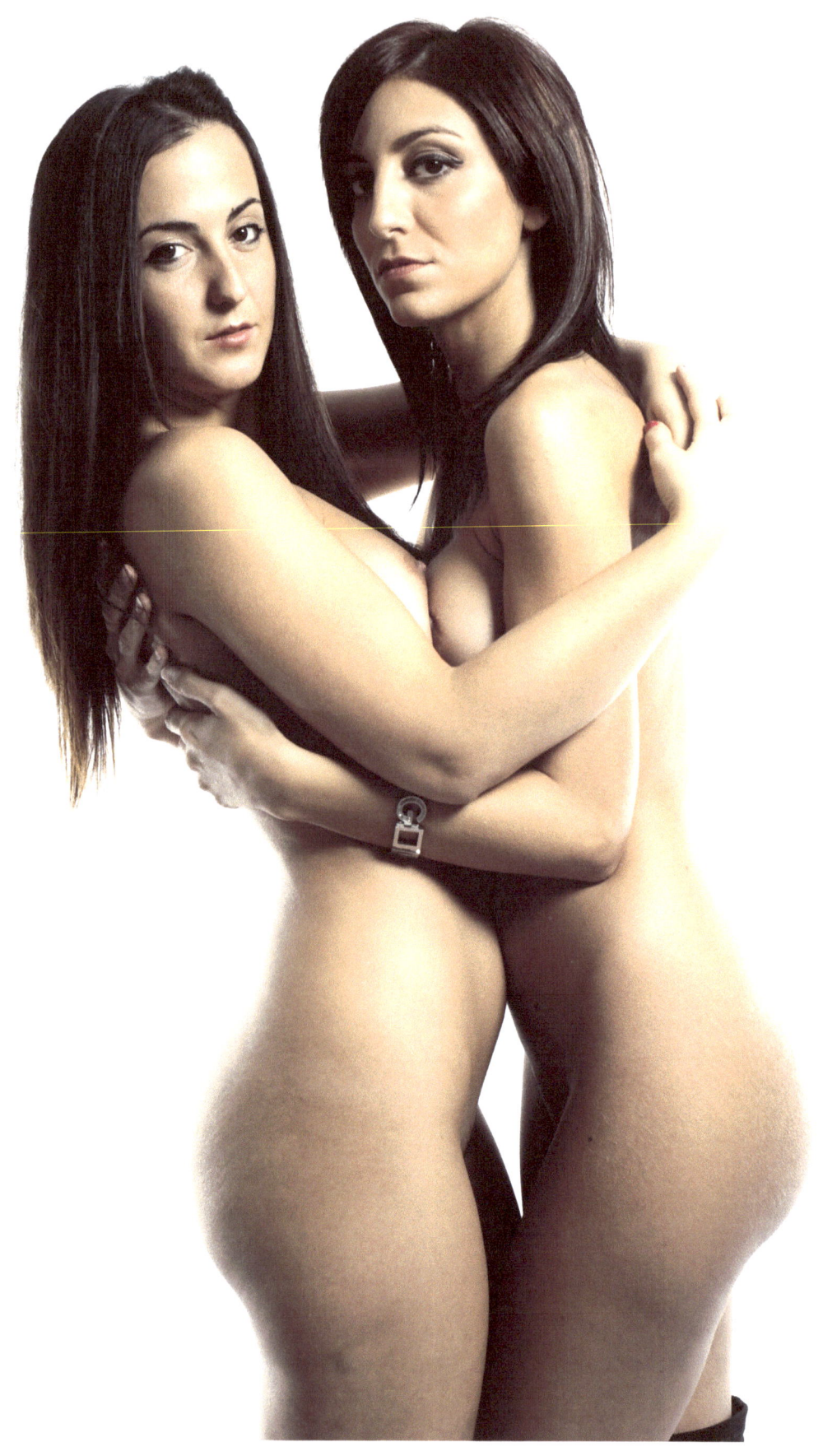

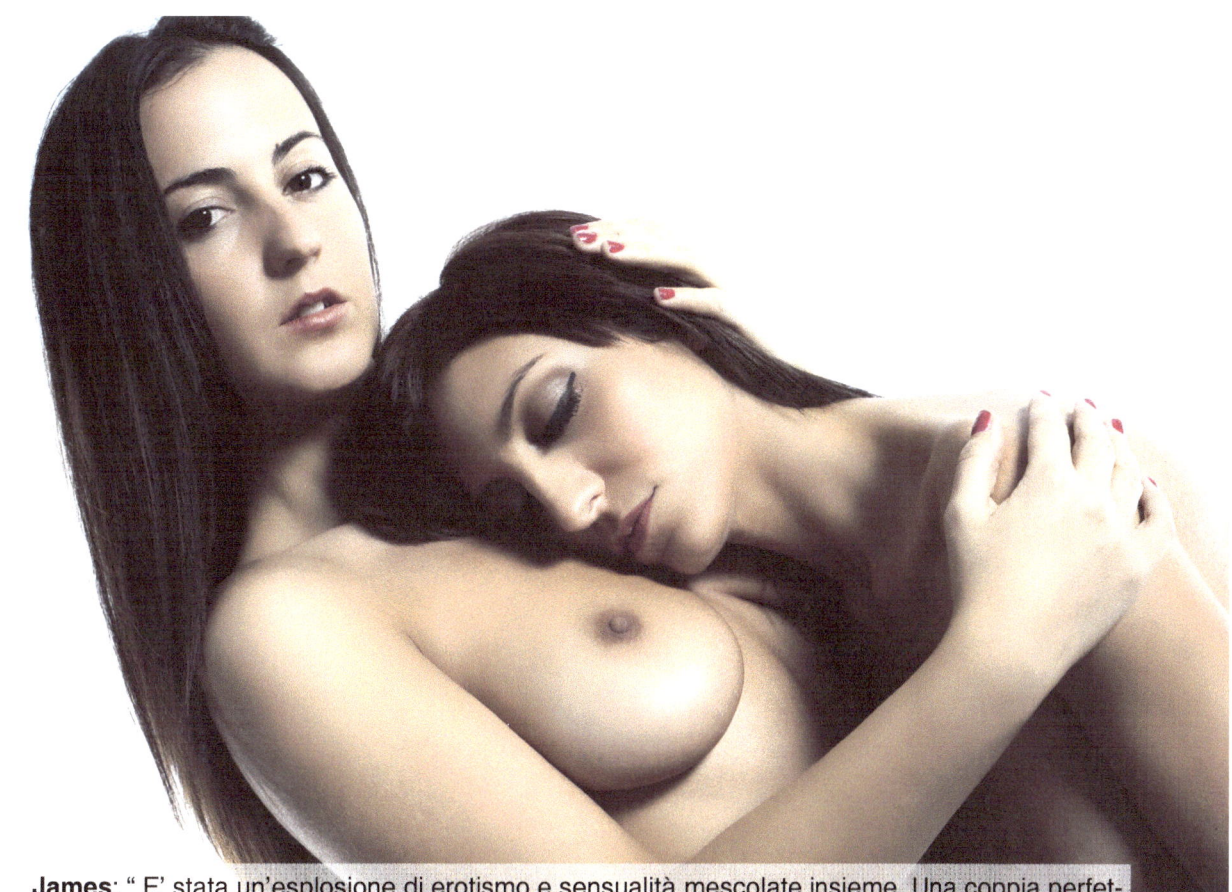

James: " E' stata un'esplosione di erotismo e sensualità mescolate insieme. Una coppia perfetta per questo shooting che, spero davvero, lasci il segno nella mia carriera di fotografo".

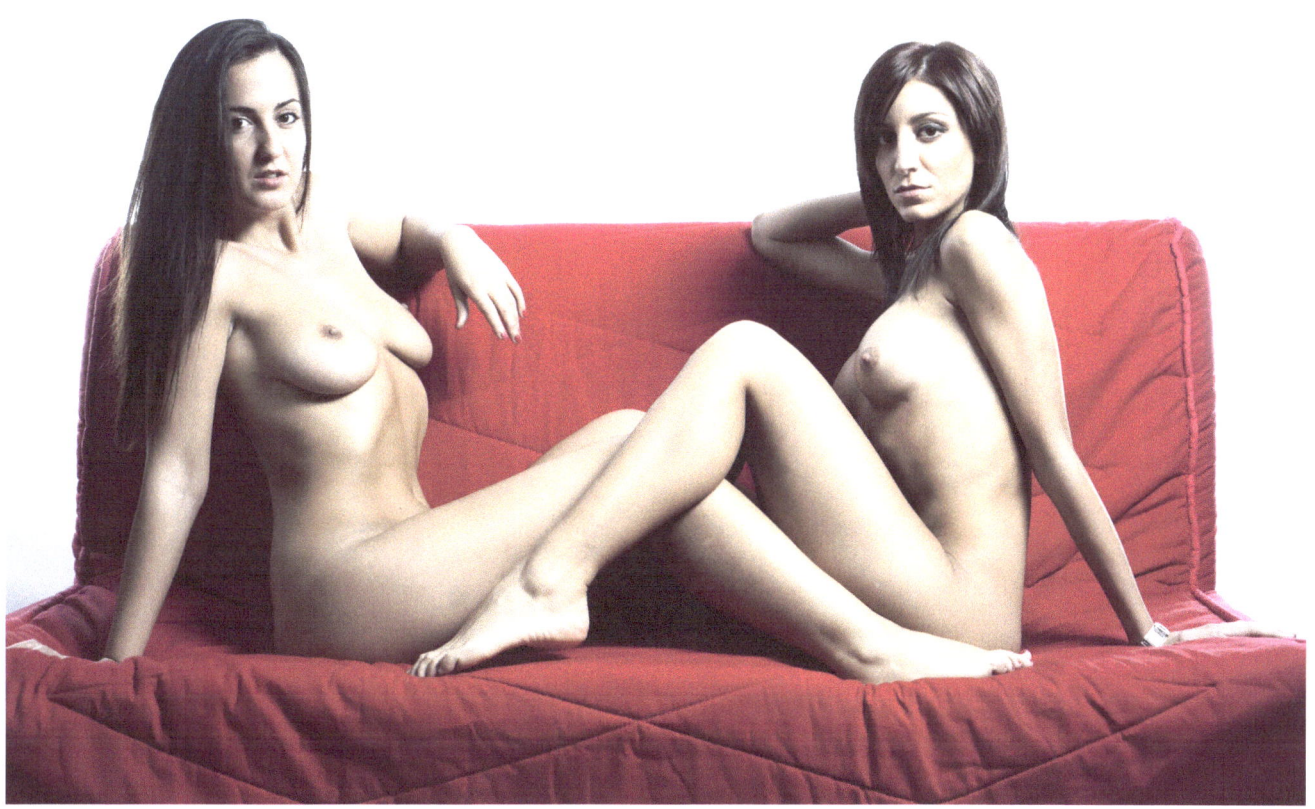

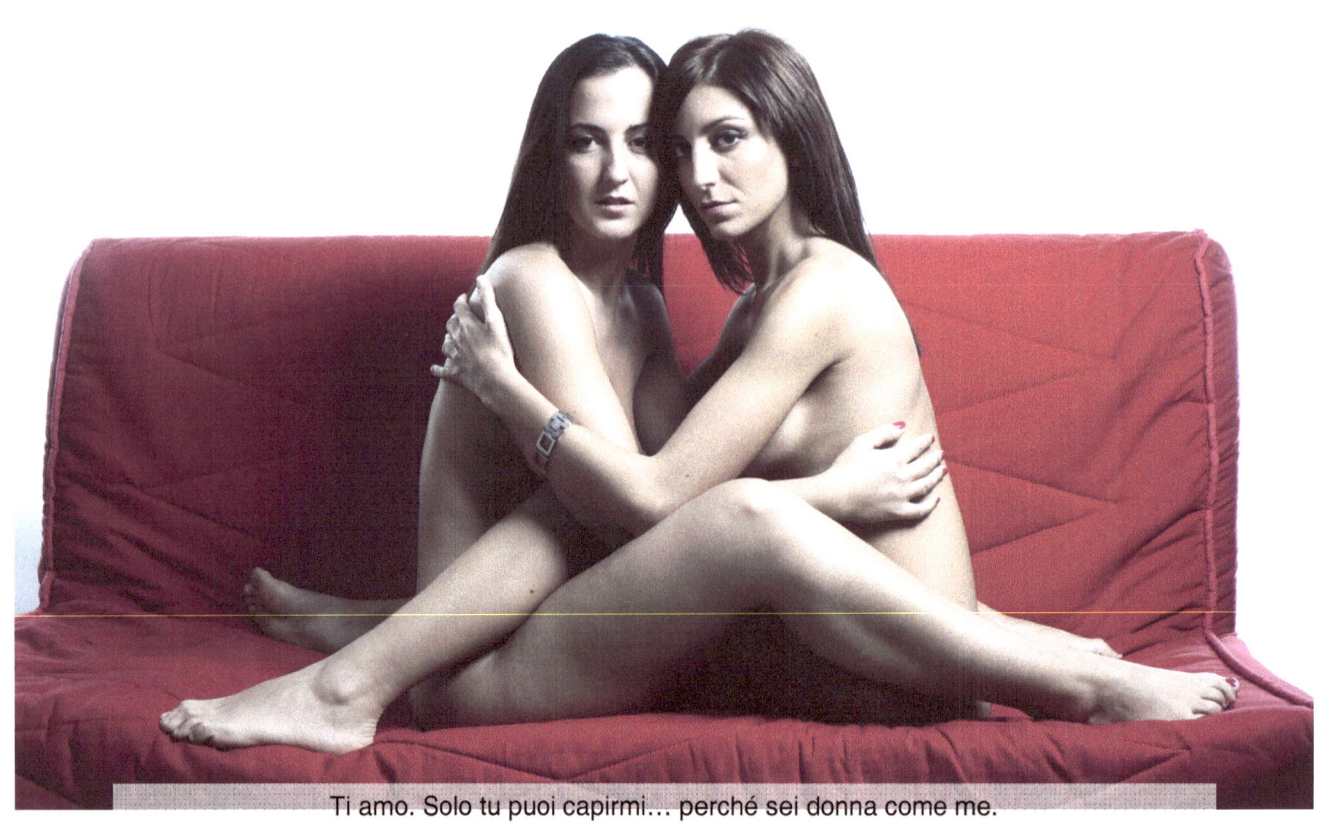

Ti amo. Solo tu puoi capirmi... perché sei donna come me.

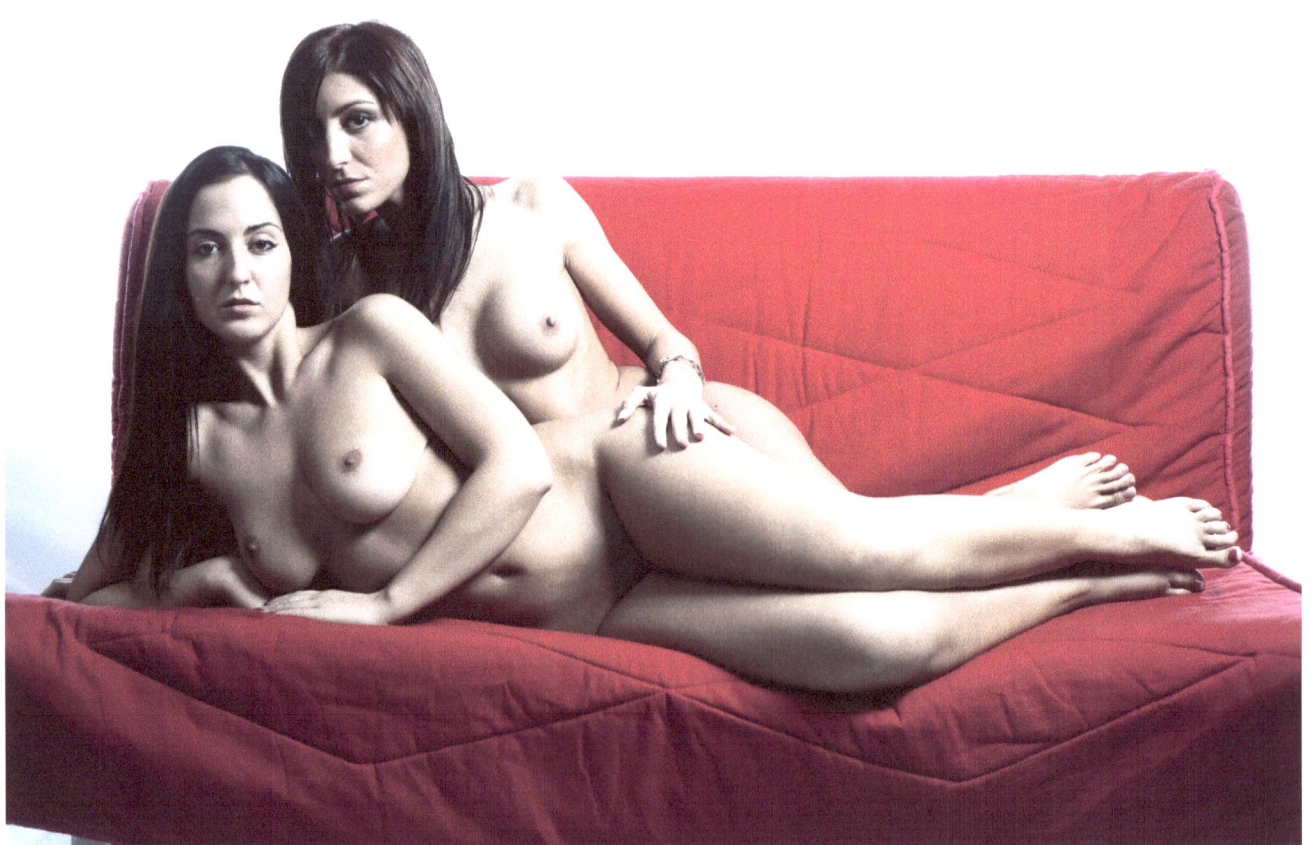

Se non vuoi amarmi, non importa! Lascia che sia io a farlo.

Il mio amore per te è pericoloso... ma vale la pena rischiare!

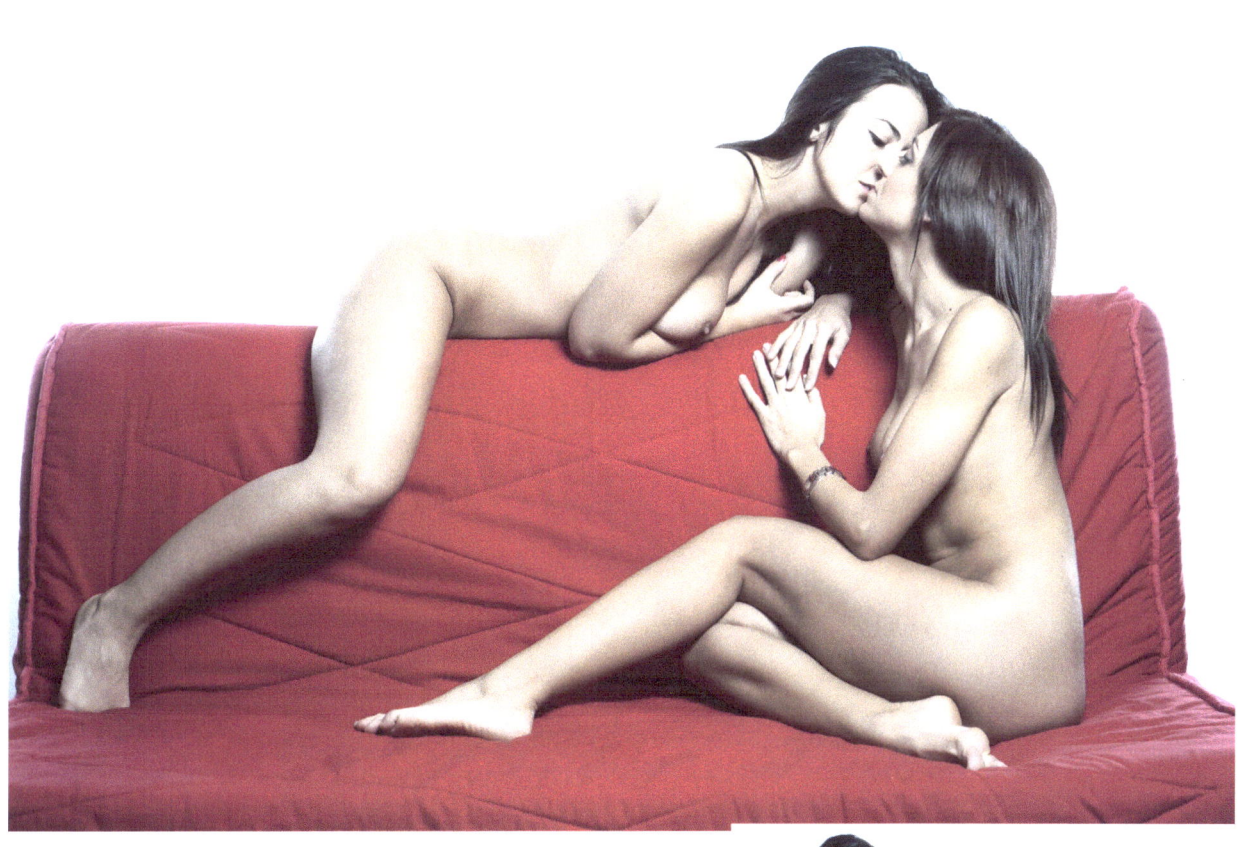
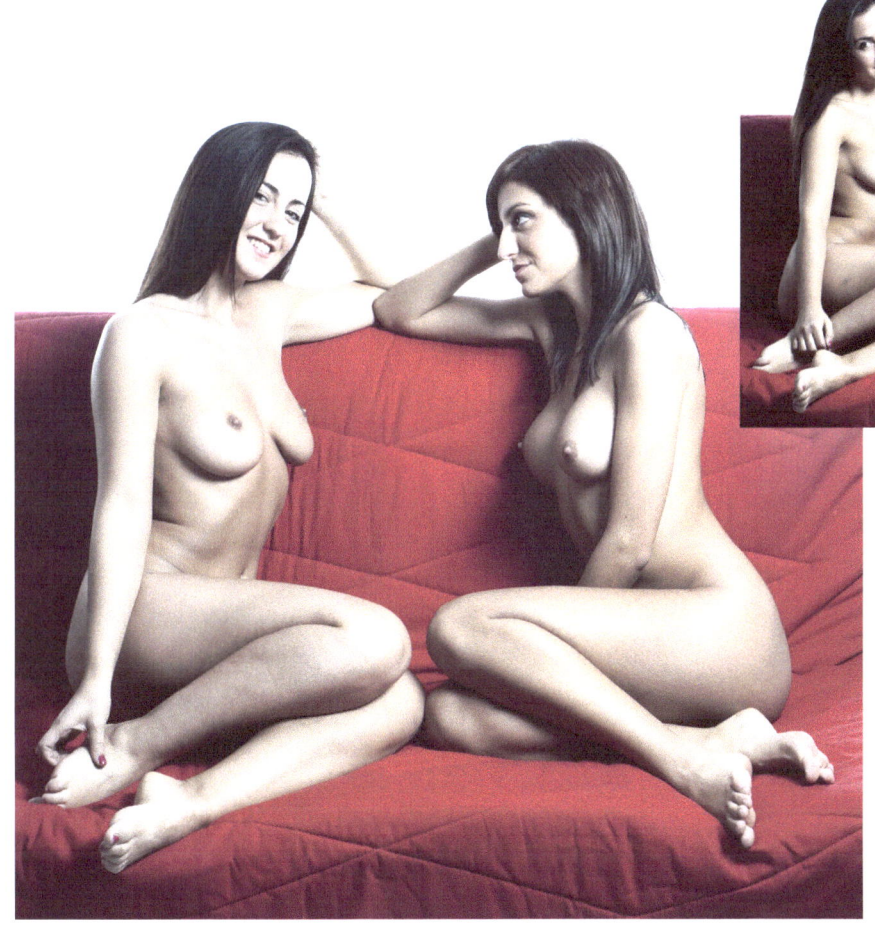

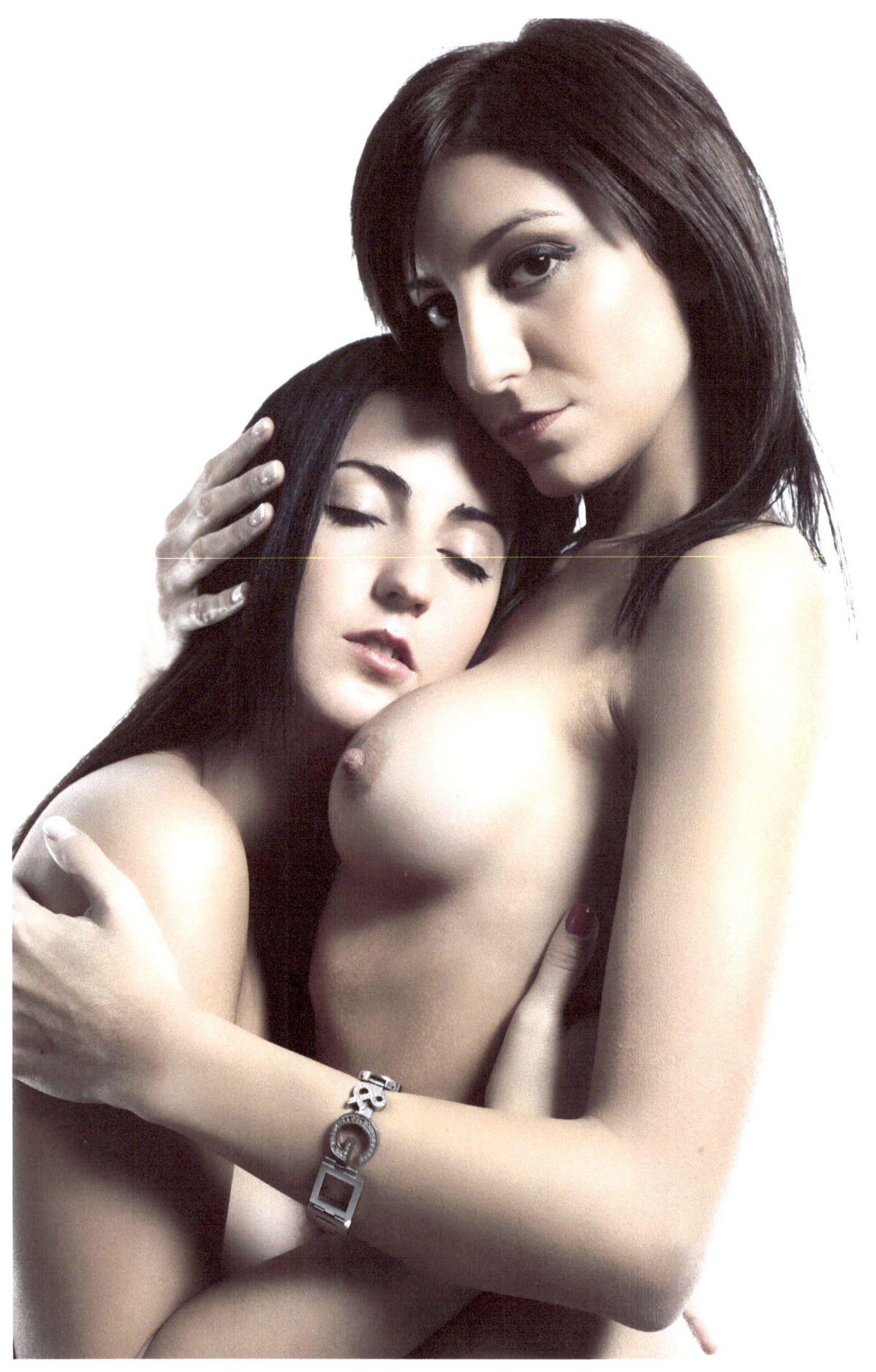

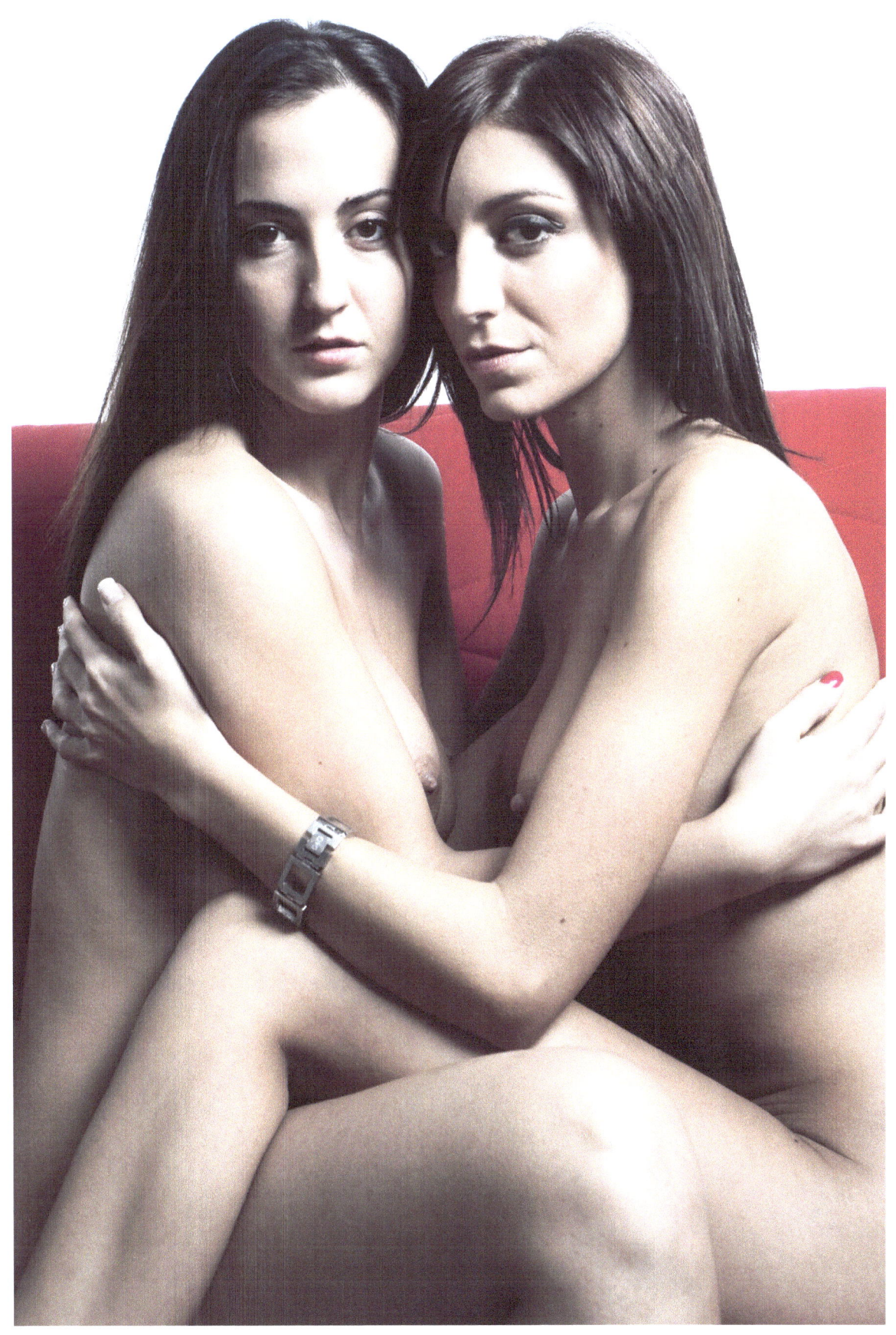

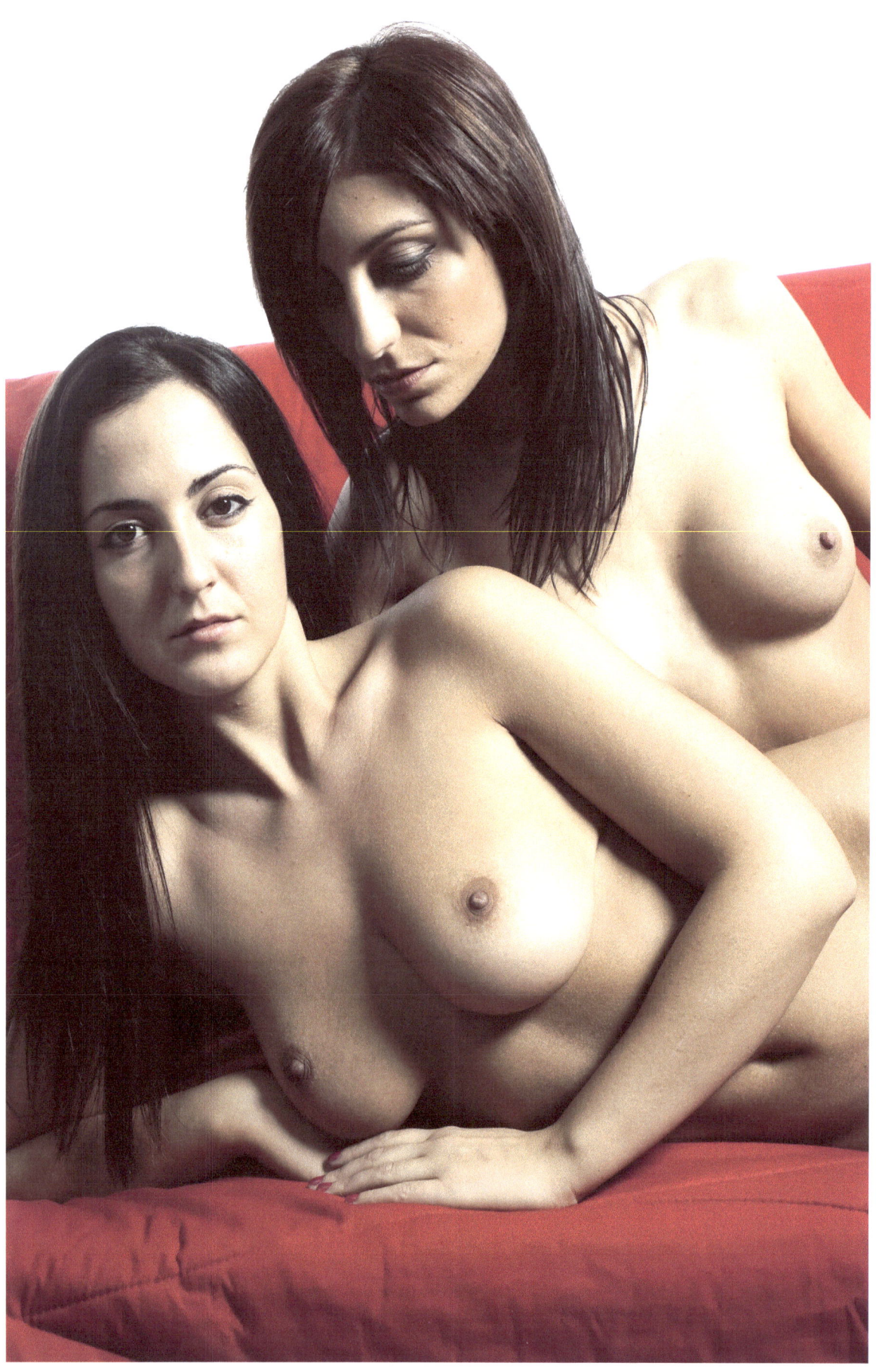

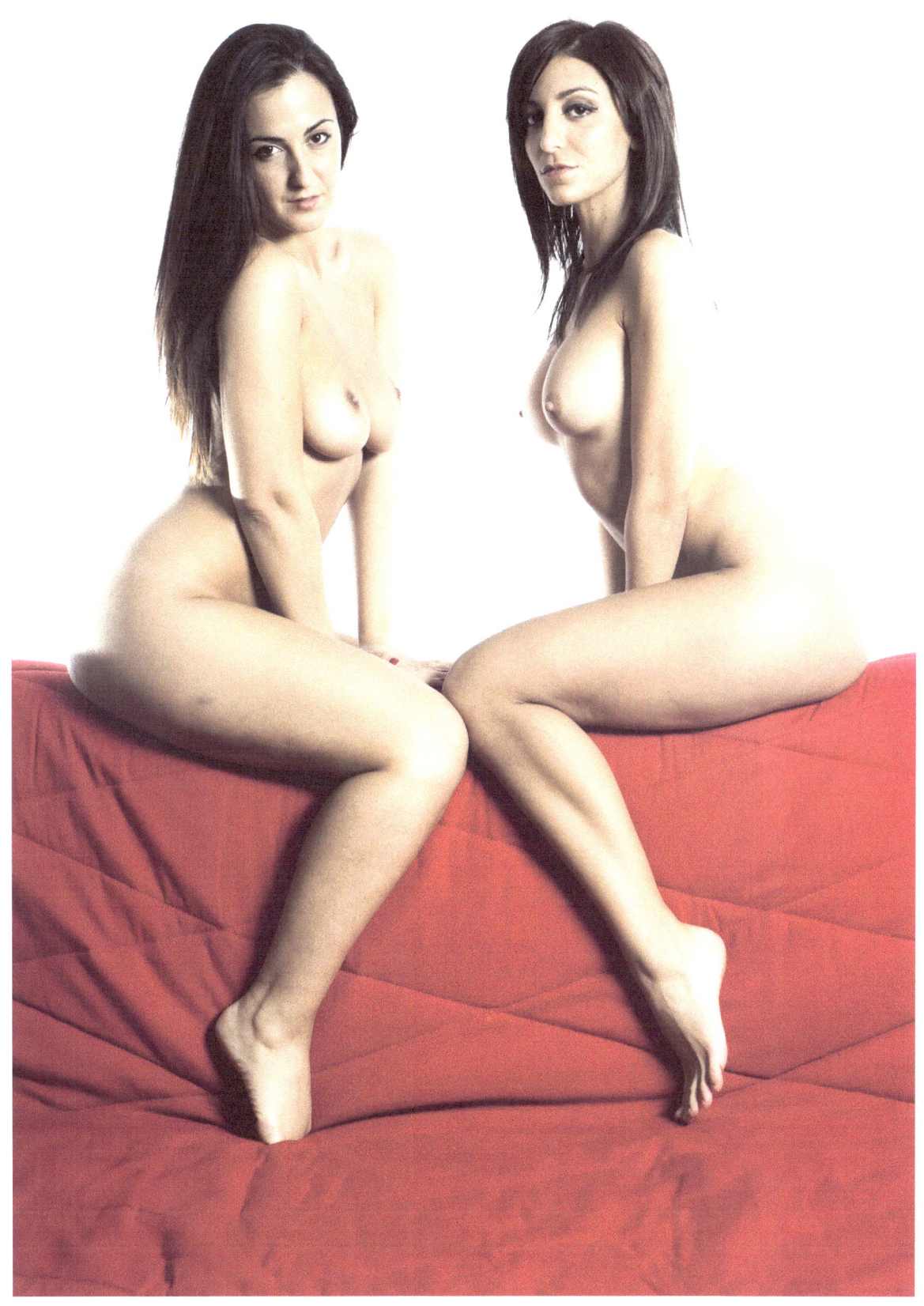

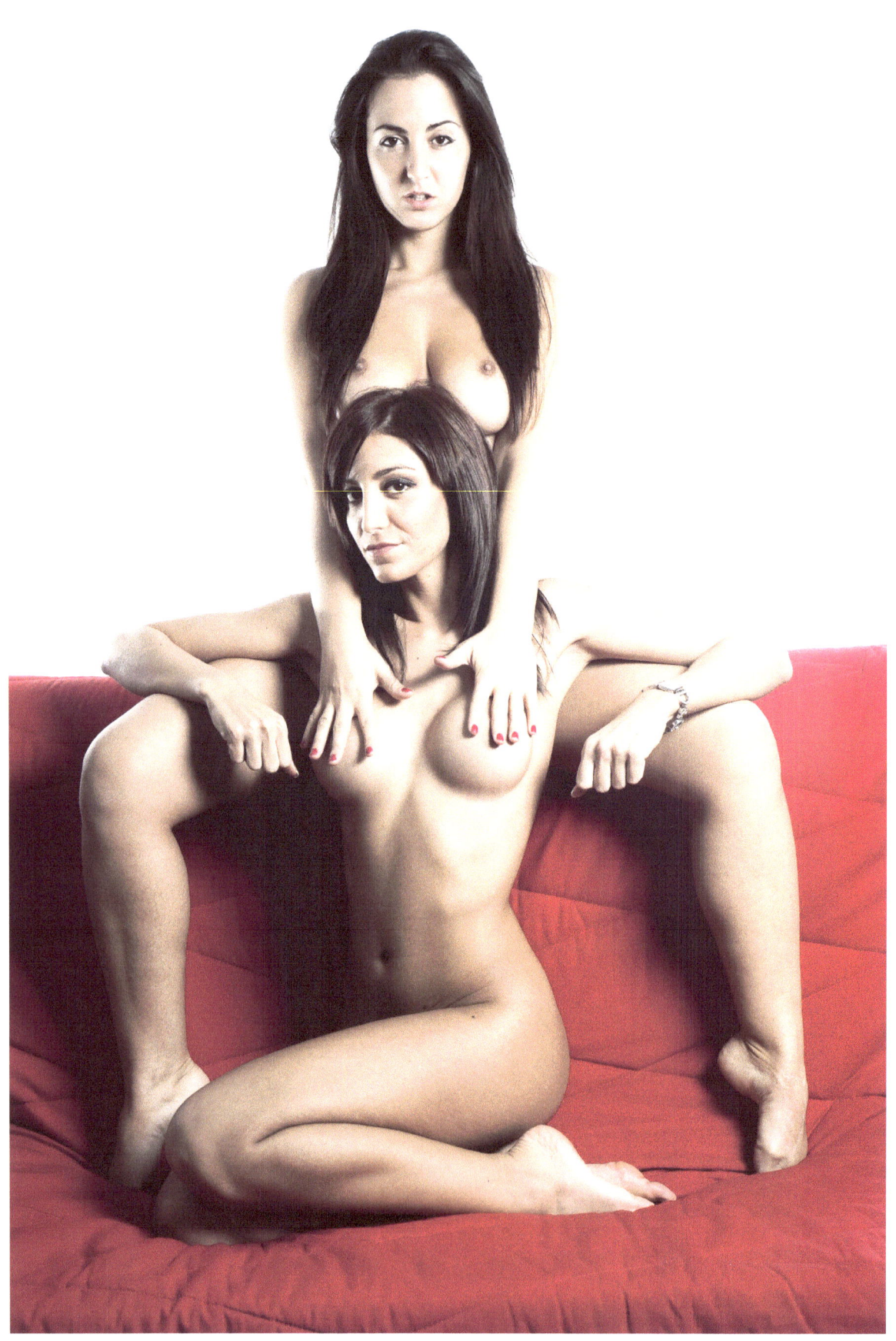

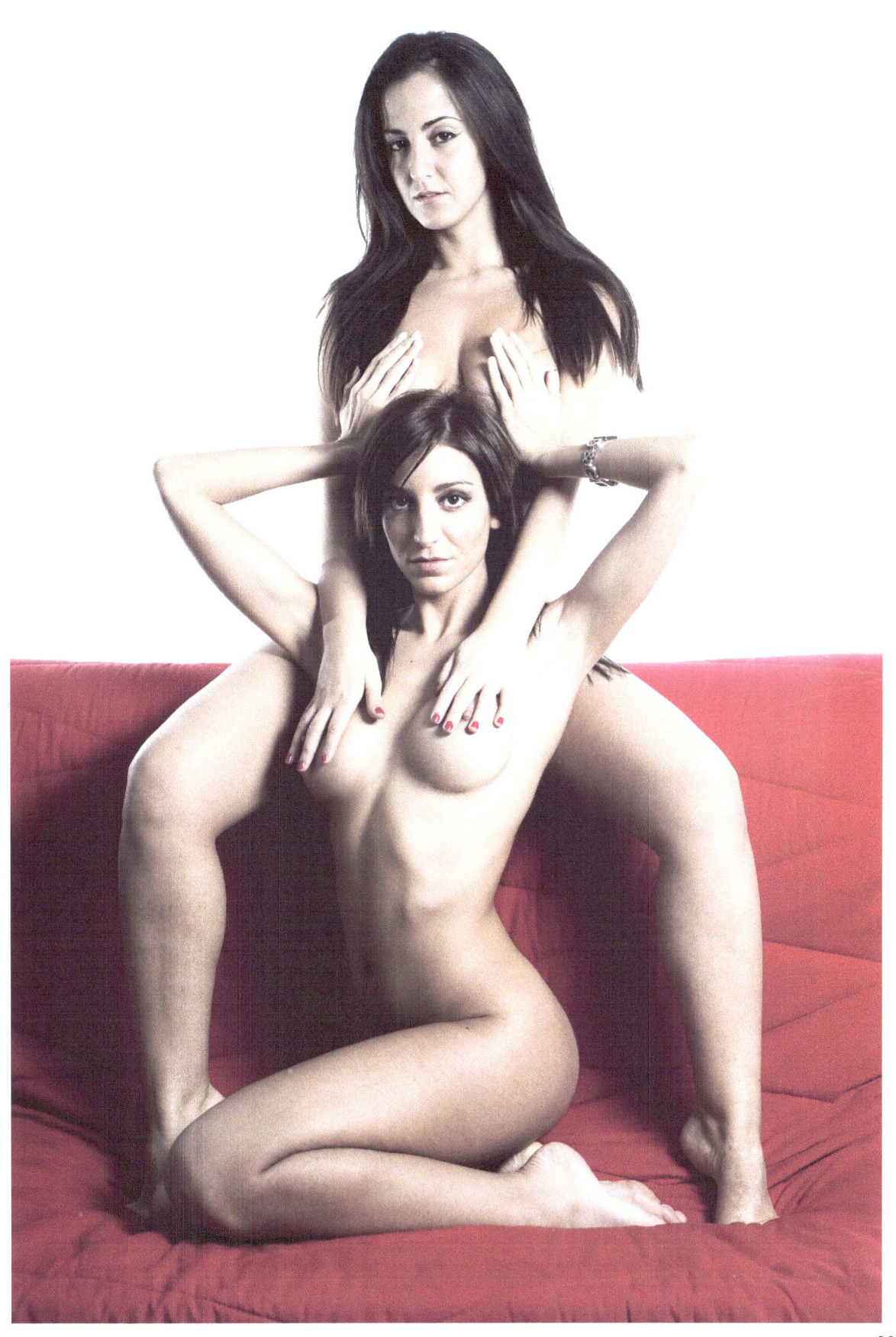

Collegatevi al sito di:

http://www.immaginaria.eu

http://www.immaginariafashion.info

Il sito ufficiale del fotografo:

http://www.jamesgarofalo.com

Shooting fotografico: Secret Life
Location: Immaginaria Studios, Rivoli (TO)
Modelle: Samanta Derossi e Athena Privitera
Fotografie di: James Garofalo
Make up Stylist: Federica Angileri

www.ingramcontent.com/pod-product-compliance
Lightning Source LLC
Chambersburg PA
CBHW051109180526
45172CB00002B/841